公共艺术·音乐欣赏

主　编　李志清
副主编　薛保印　刘　芳

内 容 简 介

本教程是中等职业学校的规划教材,编写依据是教育部办公厅颁发的《中等职业学校公共艺术课程教学大纲(2013)》。

本教程以学生为本,精选融趣味性、知识性、思想性、人文性为一体的优秀音乐作品,兼收并蓄,力图贴近学生心灵,使学生在接受美育教育的同时提升自己的艺术和人文素养。

本教程的编写体例为:序:打开心扉走进音乐—音乐世界—与爱同行—与祖国同在—与文学同辉—群星闪耀六个环节,将各18学时的基础模块和拓展模块不着痕迹地融于其中,富于艺术品位;章节结构为:歌曲—歌剧(戏曲)选曲—乐曲(舞曲)。符合"由低到高、由简单到复杂"的接受特征,便于学生接受。

本教程面向全体中职生,是中等职业学校学生公共必修课教材,适用于各类中等专业学校及其各个专业;同时本教程面向全体音乐爱好者,是打开音乐殿堂之门的钥匙。

版权专有　侵权必究

图书在版编目(CIP)数据

公共艺术·音乐欣赏 / 李志清主编. — 北京:北京理工大学出版社,2018.6(2021.7重印)
ISBN 978-7-5682-5687-2

Ⅰ.①公… Ⅱ.①李… Ⅲ.①艺术—中等专业学校—教材②音乐欣赏—中等专业学校—教材 Ⅳ.①J

中国版本图书馆 CIP 数据核字(2018)第 110102 号

出版发行 / 北京理工大学出版社有限责任公司

社　　址 / 北京市海淀区中关村南大街 5 号

邮　　编 / 100081

电　　话 /(010)68914775(总编室)
　　　　　(010)82562903(教材售后服务热线)
　　　　　(010)68948351(其他图书服务热线)

网　　址 / http://www.bitpress.com.cn

经　　销 / 全国各地新华书店

印　　刷 / 定州市新华印刷有限公司

开　　本 / 787 毫米 × 1092 毫米　1/16

印　　张 / 9.5　　　　　　　　　　　　　　　责任编辑 / 刘永兵

字　　数 / 215 千字　　　　　　　　　　　　　文案编辑 / 刘永兵

版　　次 / 2018 年 6 月第 1 版　2021 年 7 月第 4 次印刷　责任校对 / 周瑞红

定　　价 / 28.00 元　　　　　　　　　　　　　责任印制 / 边心超

图书出现印装质量问题,请拨打售后服务热线,本社负责调换

前言 Preface

本教程以《国家中长期教育改革和发展规划概要（2010—2020）》、教育部《关于进一步深化中等职业教育教学改革的若干意见（2008）》为导向，以教育部办公厅《中等职业学校公共艺术课程教学大纲（2013）》为指针，面向全体中职生，秉承"以优秀艺术塑造健全人格"的准则，以经典艺术作品为依托，以德育教育、感恩教育为底蕴，使学生在接受美育教育的同时提升自己的艺术和人文素养。

本教程针对中职生的年龄特点和知识结构，以流行通俗音乐的赏析为先导，渐次将学生带入高雅经典音乐的殿堂。为彰显艺术品位，本教程舍弃惯常以音乐体裁为结构的编写体例，而以"序：打开心扉走进音乐—音乐世界—与爱同在—与祖国同行—与文学同辉—群星闪耀"这样更富于艺术感的编写体例取而代之。为了贴合"由低到高、由简单到复杂"的接受特征，本教程选择"歌曲—歌剧（戏曲）选曲—乐曲（舞曲）"的章节结构，将大纲要求的"基础模块"和"拓展模块"自然融合，力图在"润物细无声"的情境下，潜移默化地完成"培养新时代具有健全人格的中职生"的教育目标。

本教程注重音乐的文化性，注重音乐与其他艺术的横向联系，在文化的背景中展开音乐欣赏活动，以学生为本，融趣味性、知识性、思想性、人文性为一体，从而保证了与国家教育改革的精神相一致，与学生成长的需求相一致，与时代发展的潮流相一致。

本教程为36学时，在保证"基础模块"和"拓展模块"各18

课时的基础上，任课教师可根据学生实际，机动灵活地进行教材的调整与补充。本教程结合现代传媒技术，只要"扫一扫"，需要欣赏的作品就会悠然响起，使得课上课下有机融为一体，极大拓展了学生学习的空间。

在此，对帮助支持我们工作的专家、同人，对我们参阅、借鉴、引用文献的作者，对出版本教程的北京理工大学出版社，对促成本教程出版的张荣君先生、责任编辑刘永兵先生、责任校对周瑞红女士，一并表示诚挚的谢意。

由于水平所限，教程难免会有欠妥之处，敬请批评指正。

编者

2017 年 11 月

目 录 Contents

✿ **序：打开心扉走进音乐** / 1

✿ **单元一　音乐世界** / 5

一、音乐中的一天 ………… 5
　（一）歌曲 …………… 5
　（二）歌剧选曲 ……… 9
　（三）乐曲 …………… 10

二、音乐中的四季 ………… 13
　（一）歌曲 …………… 13
　（二）戏曲 …………… 17
　（三）乐曲 …………… 18

三、音乐中的动物园 ……… 21
　（一）歌曲 …………… 21
　（二）乐曲 …………… 25

✿ **单元二　与爱同行** / 34

一、亲情 …………………… 34
　（一）歌曲 …………… 34

　（二）乐曲 …………… 39

二、友情 …………………… 40
　（一）歌曲 …………… 40
　（二）乐曲 …………… 43

三、爱情 …………………… 44
　（一）歌曲 …………… 44
　（二）戏曲选曲 ……… 49
　（三）歌剧选曲 ……… 51
　（四）乐曲 …………… 54

✿ **单元三　与祖国同在** / 61

一、祖国之美 ……………… 61
　（一）歌曲 …………… 61
　（二）乐曲 …………… 64

二、祖国之爱 ……………… 68
　（一）歌曲 ……………… 68
　（二）歌剧选曲 ………… 71
　（三）乐曲 ……………… 74
三、祖国颂 ………………… 77
　（一）歌曲 ……………… 77
　（二）大合唱 …………… 78
　（三）歌剧选曲 ………… 82
　（四）乐曲 ……………… 84

★ **单元四　与文学同辉** /86

一、音乐与诗歌 …………… 86
　（一）歌曲 ……………… 87
　（二）清唱剧选曲 ……… 95
　（三）乐曲 ……………… 97
二、音乐与散文、小说 …… 100
　（一）歌曲 ……………… 101
　（二）歌剧选曲 ………… 101
　（三）乐曲 ……………… 105

三、音乐与戏剧 …………… 109
　（一）歌剧 ……………… 109
　（二）中国戏曲 ………… 114

★ **单元五　群星闪耀** /120

一、音乐与绘画和建筑 …… 120
　（一）歌曲 ……………… 121
　（二）乐曲 ……………… 122
二、音乐与舞蹈 …………… 128
　（一）舞曲 ……………… 129
　（二）舞剧音乐 ………… 132
三、音乐与哲学 …………… 134
四、音乐与影视 …………… 137
　（一）歌曲 ……………… 137
　（二）影视配乐 ………… 143

序：打开心扉走进音乐

当你打开这本教材后，我们将一同走过一段美妙神奇的音乐欣赏之旅。一首首美妙动听的歌曲在我们耳边回响，一首首优雅迷人的乐曲拨动我们最柔弱的那根心弦，一支支灵动飘逸的舞曲诠释着美轮美奂的定义，一部部大气磅礴的歌剧讲述着历史的沧桑，一部部感人至深的戏曲叙述着人间的悲欢离合……亲爱的同学们，音乐已经绽放它的笑颜，敞开它的怀抱，让我们打开心扉，徜徉在音乐的海洋上，去领略、去感受、去拥抱音乐那无与伦比的美丽吧！

音乐相伴人类走过了漫长的历史，跨越了时空。音乐是人类精神的语言，记录着人类征服自然的心路历程；音乐是打开人类心灵世界的钥匙，让我们摆脱民族、地域、国界、语言乃至时空的限制，实现心灵的交会；音乐是灵魂的魔法师，可以给我们启迪、给我们力量，给我们心灵的抚慰，伴着我们从成功走向成功。

音乐是流动着的建筑，是人类艺术王冠上那颗最为璀璨的明珠。让我们约起，走进音乐！

一、音乐是要聆听的

著名的美国作曲家艾伦·科普兰在《怎样欣赏音乐》一书的序言中说道："如果你要更好地理解音乐，再没有比倾听音乐更重要的了。"音乐是要聆听的，需要我们用心去感受。其实真正打动我们的，是那极其优美、拨动心弦的动人旋律。请同学们想一想，我们记忆中的那些经典歌曲，在经历了时间的销蚀之后，镌刻在我们脑海里的，更多的还是旋律，对吧？

二、怎样聆听音乐

用心去聆听，在聆听中去体会、领悟音乐的美感。这种美感可以是旋律自身的音响之美，也可以是音响带给我们的感动；可以是柔美的倾诉，也可以是震撼的表达。

很多人由于种种原因，认为自己没有音乐细胞，例如：贝多芬的《第五（命运）交响曲》是一首蜚声世界的经典乐曲，资料上说音乐中表达了"通过斗争走向胜利，经过黑暗走向光明"的人生感悟，可是我听不出来。在德彪西的《月光》中我听不出来月光，在雷

斯皮基的《罗马的松树》《罗马的喷泉》中我听不出来松树与喷泉……哎呀,我太笨了,什么也听不出来!

真的是这样吗?

亲爱的同学们,音乐不具有具象性,即音乐不能描绘具体的形象,因此结论是:听不出来是正常的。告诉大家一个秘密,资料上所讲的那些内容是音乐家想要表达的意图,其实绝大多数人是听不出来的。好,我们听一下这段音乐,感受一下它表现了什么。

《亚麻色头发的少女》

如果不看标题,谁也不可能知道这是一个"亚麻色头发的少女"(德彪西)!

音乐感悟没有标准答案,即音乐感悟没有绝对的对与错,因此我们可以得出结论:所有人都可以欣赏音乐!这是个非常关键的问题。亲爱的同学们,请尽情欣赏美妙的音乐吧,我们都具备欣赏音乐的天赋!

然而音乐的表述具有指向性,它有自己的表达方式。我们不能想象,一个不会说英语的人和一个只会说英语的人,他们两个人可以进行顺畅的语言交流;同样我们无法想象,一个从没有了解过音乐欣赏知识的人,他能够真正理解音乐所表达的内涵。所以,这本教材将从基础开始,展示、剖析音乐独特的表达方式,引领大家搜寻隐藏在音符之中的欣赏之道,走进魅力无限的音乐世界。

音乐的魅力在于能够捕捉和表现人类最细腻的情感,"语言结束处,音乐开始时",音乐是人类语言无法表述之后的情感传递。亲爱的同学们,让我们一同去揭开音乐的神秘面纱,让我们一起走入音乐那神圣的殿堂,让我们在音乐的旋律中体会那种"只可意会不可言传"的美妙感觉吧!

附:曲式简介

一、分节歌

分节歌是用同一段旋律反复演唱多段歌词的歌曲,如《歌唱二小放牛郎》等;每次重复曲调时略作变化的称为变化分节歌,如舒伯特的艺术歌曲《鳟鱼》等。

二、通谱歌

通谱歌是每段歌词都有属于自己的旋律的歌曲,这种形式主要存在于艺术歌曲中。代表作有舒伯特的艺术歌曲《魔王》等。

三、小夜曲(Serenade)

小夜曲是向心爱的人表达情意的一种音乐体裁,通常是黄昏或夜晚在心爱的人窗前所唱的情歌。小夜曲是欧洲中世纪骑士文学催生的艺术形式,流传于西班牙、意大利等欧洲国家。海顿、莫扎特、舒伯特的小夜曲是这一形式的代表作品。

四、进行曲(March)

进行曲是一种以2/4、4/4拍作周期性反复,旋律雄劲刚健、节奏坚定有力的音乐。

代表作有老约翰·施特劳斯的《拉德斯基进行曲》等。

五、圆舞曲（Waltz）

圆舞曲是一种世界通行的三拍子舞曲，因其华丽的旋转而被称为圆舞曲，音译"华尔兹"，有快慢之分。维也纳圆舞曲是快速的华尔兹；"圆舞曲之王"约翰·施特劳斯的《蓝色多瑙河圆舞曲》《春之声圆舞曲》等是其代表作。

六、序曲（Overture）

序曲是歌剧、舞剧开幕前演奏的，揭示剧情、渲染气氛的音乐。著名序曲有《威廉·退尔序曲》《塞维利亚的理发师序曲》等。19世纪的音乐会序曲是交响诗的前身，如门德尔松的《平静的海洋和幸福的航行》等。

七、奏鸣曲（Sonata）

奏鸣曲是一种多乐章的套曲形式。巴赫确立了古典奏鸣曲四乐章的结构形式；海顿、莫扎特确立了"快—慢—快"的三乐章奏鸣曲形式。贝多芬的32首钢琴奏鸣曲是这种体裁的经典文献。

八、交响曲（Symphony）

交响曲是管弦乐队演奏的多乐章大型套曲，源于意大利歌剧序曲。海顿被尊为"交响曲之父"，莫扎特、贝多芬等是交响曲的巨擘。代表作品有贝多芬的《第五（命运）交响曲》、德沃夏克的《第九（自新大陆）交响曲》等。

九、交响诗（Symphonic poem）

交响诗脱胎于音乐会序曲，是一种形式自由的单乐章标题交响音乐，多以诗意和哲理为主题，或着力表现文学题材。首创者是"钢琴之王"李斯特。代表作品有斯美塔那的《沃尔塔瓦河》、西贝柳斯的《芬兰颂》等。

十、协奏曲（Concerto）

协奏曲是一种"既竞争又协作"的大型乐曲。贝多芬、柴可夫斯基等的钢琴协奏曲，门德尔松、勃拉姆斯等的小提琴协奏曲是经典艺术珍品。中国的小提琴协奏曲《梁祝》也闪烁着迷人的光彩。

十一、室内乐 (Chamber music)

室内乐是由一件或几件乐器演奏的小型器乐曲，以重奏曲和小型器乐合奏曲为主要形式。弦乐四重奏是最重要和最有代表性的室内乐形式。

十二、清唱剧 (Oratorio)

清唱剧是一种有一定戏剧情节的多乐章大型声乐套曲。与歌剧的区别在于，清唱剧没有布景、服装和动作。代表作品有亨德尔的《弥赛亚》、海顿的《创世纪》、黄自的《长恨歌》等。

十三、歌剧（Opera）

歌剧是一种以声乐、器乐表现剧情的戏剧形式，是将音乐、文学、舞美结合为一体的综合舞台艺术。代表作有莫扎特的《费加罗的婚礼》、威尔第的《茶花女》、普契尼的《图兰朵》等。

十四、舞剧（Dance drama）

舞剧是以舞蹈为主要表现手段，集舞蹈、音乐、文学、舞美为一体的综合舞台艺术。舞剧音乐是舞剧的灵魂，对表现思想内容、发展戏剧情节、塑造人物形象及性格至关重要。代表作品有柴可夫斯基的《天鹅湖》等。

单元一

音乐世界

> 人类生活在一个充满生机的世界，人类创造了音乐，把人类世界的影像和情感投射在音乐中，于是，音乐有了色彩和生命。
>
> 音乐中有天有地有山有水，音乐中有人有物有情有爱；音乐中有一天的时光进程，音乐中有四季的变化交替；音乐中有铺满大地的柔弱小草，音乐中有遮天蔽日的茂密森林；音乐中有各种各样的动物、精灵，音乐中有英雄、小丑还有凶残的坏人；音乐中有田园、大海、暴风雨……

 一、音乐中的一天

（一）歌曲

1.《早晨的歌》（朱文洲词、莫索曲）

同学们，音乐中的一天开始了！

甜甜的风 微微的笑 / 早晨的空气多么好
露珠儿闪 树影儿摇 / 一扇扇门窗打开了
晨光里书声琅琅起 / 大路上人们在长跑
树上的鸟儿也在叫 / 告诉了人们要起早
啊 早晨好 / 啊 早晨好 / 早晨的歌儿多么美妙

红红的花 绿绿的草 / 金色的太阳在照耀
脚步儿急 笑声儿高 / 早行的人们出发了
红领巾飘进小学校 / 花裙里闪过林荫道
长长的车队向前跑 / 融进那朝霞远去了
啊 早晨好 / 啊 早晨好 / 生活永远充满欢笑

《早晨的歌》

　　《早晨的歌》是一首儿童歌曲，洋溢着对生活的热爱。歌曲曲调欢快，和声简洁，旋律充满童趣。

2.《白月光》(李焯雄词、〔日〕松本俊明曲)

白月光 心里某个地方 那么亮 却那么冰凉
每个人 都有一段悲伤 想隐藏 却欲盖弥彰
白月光 照天涯的两端 在心上 却不在身旁
擦不干你当时的泪光 路太长 追不回原谅
你是我 不能言说的伤 想遗忘 又忍不住回想
像流亡 一路跌跌撞撞 你的捆绑 无法释放

白月光 照天涯的两端 越圆满 越觉得孤单
擦不干 回忆里的泪光 路太长 怎么补偿
你是我不能言说的伤 想遗忘 又忍不住回想
像流亡 一路跌跌撞撞 你的捆绑 无法释放
白月光 心里某个地方 那么亮 却那么冰凉
每个人 都有一段悲伤 想隐藏 却在生长

《白月光》

　　《白月光》是一首以月光为主题，如诗如画的歌曲。歌曲采用古朴典雅的民谣曲风，钢琴中流露出清冷的月亮光辉，弦乐哀婉却在抚慰我们的心灵。

　　这是歌曲的主歌部分，上下句只有最后一个音不同：

歌曲的副歌不再使用弱起的形式，但旋律脱胎于主歌：

静静的深夜里，心底那份温柔的伤痛，便一层层融解在皎洁的月光中。

知识库：分节歌、主歌与副歌

　　一段旋律，演唱若干段歌词的音乐体裁称为"分节歌"。

　　在分节歌中，歌词不同的部分称为"主歌"，歌词相同的部分称为"副歌"。副歌起源于诗歌中的"叠歌"，即每一节诗后半部分重复相同的诗句。传统歌曲中很多主歌是独唱，副歌是合唱。现在通俗音乐把对比的高潮部分称为"副歌"。

　　3.《弯弯的月亮》(李海鹰词曲)

　　歌曲的前奏，把我们带入那遥远的夜空，天上与水中的弯弯的月亮相映成双，似真似幻。歌曲开始，重复的"弯弯"，描绘出一幅朦胧的"月下、水上、小船、小桥"的水墨画，带着一丝宁静和甜蜜，带着一丝童年的回忆，带着一丝淡淡的乡愁，融入这月光下的

诗意。中段的呐喊打破了音乐的宁静,这是对现实的反思。音乐的情绪回归,在幽静、缥缈的诗意中,留下了淡淡的忧伤……

遥远的夜空 / 有一个弯弯的月亮 / 弯弯的月亮下面 / 是那弯弯的小桥
小桥的旁边 / 有一条弯弯的小船 / 弯弯的小船悠悠 / 是那童年的阿娇
阿娇摇着船 / 唱着那古老的歌谣 / 歌声随风飘 / 飘到我的脸上
脸上淌着泪 / 像那条弯弯的河水 / 弯弯的河水流啊 / 流进我的心上

我的心充满惆怅 / 不为那弯弯的月亮
只为那今天的村庄 / 还唱着过去的歌谣
啊 我故乡的月亮 / 你那弯弯的忧伤 / 穿透了我的胸膛

遥远的夜空 / 有一个弯弯的月亮 / 弯弯的月亮下面 / 是那弯弯的小桥
小桥的旁边 / 有一条弯弯的小船 / 弯弯的小船悠悠 / 是那童年的阿娇

《弯弯的月亮》

　　《弯弯的月亮》是由李海鹰作词作曲的一首歌曲,是中国通俗歌曲的代表作品。歌曲集流行音乐的精髓与中国古典、民族音乐元素为一体,并将真假声的转换和可以自由发挥的华彩融进作品,使得音乐个性十足。

4.《莫斯科郊外的晚上》(〔苏联〕马都索夫斯基词、〔苏联〕索洛维约夫·谢多伊

曲、薛范译配）

莫斯科郊外的晚上

〔苏联〕马都索夫斯基 词
〔苏联〕索洛维约夫·谢多伊 曲
薛 范译配

1=G 2/4
行板 稍快

（简谱略）

1. 深夜花园里，四处静悄悄，只有风儿在轻轻唱，夜色多么好，心儿多爽朗，在这迷人的晚上。
2. 小河静静流，微微泛波浪，水面映着银色月光，一阵轻风，一阵歌声，多么幽静的晚上。
3. 我的心上人，坐在我身旁，默默看着我不作声，我想对你讲，但又难为情，多少话儿留在心上。
4. 长夜快过去，天色蒙蒙亮，衷心祝福你好姑娘，但愿从今后，你我永不忘，莫斯科郊外的晚上。

《莫斯科郊外的晚上》

　　这是一首经典的老歌。短短的四句旋律，作曲家在调式与结构上进行了独具匠心的安排。第一乐句是自然小调式，旋律建立在小调主和弦上，四小节；第二乐句转变为自然大调式，旋律建立在关系大调主和弦上，三小节；第三乐句是旋律小调式的昙花一现，旋律分为两半；第四乐句弱起，调式回归自然小调式，保持了音乐的内在统一。句句有天地，处处藏玄机。歌曲中年轻人在吐露着真诚激动的心声，在心底表白着萌生的爱情；美丽的夜色伴着依依惜别之情，人和大自然和谐地交融。这首歌是一个时代的记忆，让我们依稀看到苏联那曾经辉煌无比的历史背影。

（二）歌剧选曲

《晴朗的一天》（〔美〕贝拉斯科词、〔意〕普契尼曲）

　　美好的一天，你我将会相见

　　一缕清烟／自大海的边际升起／之后船只出现在海面

白色的船驶入港口 / 以惊人的礼炮，向众人示意
你看见了吗？他回来了！
我不该下楼与他相见，我不该
我只伫立在山丘翘首以盼
漫长的守候我也无怨无悔 / 无倦怠
一名男子自人群中现身
如渺小的黑点 / 向山丘走来
是谁？是谁？会是谁？他何时会来？ / 他会说些什么？
他将自远处呼唤我的名字
我将躲起来噤声不语 / 半为戏弄他，半为不让自己
在重逢的刹那 / 因喜悦而死去
然后稍显紧张的他 / 将对我说："啊！我那被马鞭草香环绕的美丽妻子！"
他每次都这样呼唤我。
我向你发誓！ / 这些都将美梦成真！
恐惧你自己留着 / 我会秉持坚定的信念，引领期盼。

《晴朗的一天》

《蝴蝶夫人》是意大利作曲家普契尼的代表作品之一，剧情取材于美国作家的同名小说，讲述日本艺伎乔乔桑与美国海军军官平克尔顿的爱情悲剧。《晴朗的一天》是歌剧第二幕中一首著名的咏叹调。乔乔桑站在海滨的山坡上，遥望着远处的军舰，幻想着思念的丈夫。歌曲的前半部分节奏舒缓，旋律甜美，富于宣叙调的抒情气质，描述蝴蝶夫人的幸福心情。从中段起节奏开始紧缩，旋律的高潮出现在结尾处，这是女主人公兴奋难抑的心理写照。这段咏叹调与剧情构成的反差使悲剧更具震撼人心的力量。

（三）乐曲

1.《朝景》（〔挪威〕格里格曲）

乐曲开始，这个著名的6/8拍"日出"主题，先由长笛轻柔奏出，然后双簧管继续呈示，描绘出静谧的清晨，太阳刚刚透出一丝光边的画面。长笛与双簧管交织，色彩在渐渐变亮，主题每次重复旋律都会上升三度，力度随之递增。终于乐队的全奏在人们的期望中迸发，太阳喷薄而出，辉煌于东方。这是A段。

乐曲的B段主题由大提琴深情唱出，散发着泥土的芳香。阳光普照大地，力度的强弱交替是光线变幻的音响反应。小提琴灵巧的跳跃使音乐灵动而飘逸。

乐曲的第三段是 A 段的变化再现，小提琴似潺潺的溪流，单簧管与长笛似小鸟的啼鸣，一个宁静的清晨。

《朝景》

名家名作

格里格（1843—1907），挪威民族乐派的代表人物，代表作品有《A 小调钢琴协奏曲》《皮尔·金特组曲》等。

格里格

《朝景》原本是歌剧《皮尔·金特》第四幕的音乐，描写浪子皮尔·金特在非洲流浪的情形，后改编为《皮尔·金特组曲》第一组曲的第一乐章。

2.《月光》（〔法〕德彪西曲）

这是一首真正描写月光的"音画"，9/8 拍，很有表情的行板。乐曲开始平行三度的主题缓缓向下飘移，多重指向的旋律营造月光的印象，为加深这一印象，音乐使用弱力度和弦的反复，仿佛月光透过淡淡的浮云，静静地洒在水面上。

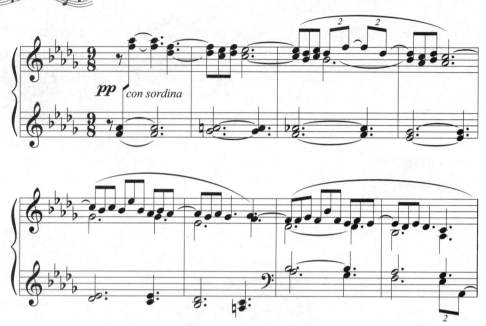

乐曲中段，音乐变得活泼，上方充满诗意的旋律在轻轻吟唱，轻快的琶音流动像竖琴的拨奏，又似水面微波荡漾，如水的月光静静地洒满大地。

再现部中，月光仍在荡漾的水面上泛着点点银光，一个朦胧、幽静、梦幻而神秘的夜晚。

《月光》

德彪西的音乐标题意在营造一种"情绪"或气氛，这与象征主义诗歌和印象主义绘画一脉相承。《月光》是钢琴组曲《贝加莫组曲》的第三乐章，因其美轮美奂成为一个独立的存在。

知识库：钢琴

钢琴（Piano）是一种键盘乐器，分为三角钢琴和立式钢琴。88个琴键的全音域，无与伦比的表现力，使钢琴被尊为"乐器之王"。钢琴与小提琴和古典吉他并称为"世界三大乐器"。

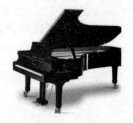

3.《二泉映月》(华彦钧曲)

`0. 6 5643 | 2 -`
p

音乐开始，下行的旋律似一声叹息扑面而来。这是乐曲的引子，就像戏曲的叫板。皎洁如水的月光下，平静如镜的二泉边，一位历尽沧桑的老人，开始讲述他一生的喜怒悲欢。

这是乐曲的主题，4/4 拍。`1 6 1 3 3 2 | 1.6 1.2 3 3 | 2 1.1 6 1 2 3 | 5 -` 这个旋律柔美中隐含着刚强，淡然中寄托着向往。音乐通过加花变奏的形式展开陈述与发展，曲作者在乐声中诠释着自己的人生感悟，于是老人、二泉与月光凝结成一个永恒的瞬间。

《二泉映月》

名家名作

华彦钧（1893—1950），艺名"瞎子阿炳"，中国民间音乐家。现留存有二胡曲《二泉映月》《听松》《寒春风曲》和琵琶曲《大浪淘沙》《龙船》《昭君出塞》六首。《二泉映月》展示了二胡艺术的独特魅力，并营造了一种深邃的意境，是经典的中国音乐作品。

二、音乐中的四季

四季的交替中，一年年的时光从我们身边悄然走过。让我们在音乐中找寻那些难忘的记忆，重温过去的美好时光，去感悟春的萌动、夏的激情、秋的收获与冬的纯洁。

（一）歌曲

1.《春天的芭蕾》(王磊词、胡廷江曲)

随着脚步起舞纷飞，跳一曲春天的芭蕾，
天使般的容颜最美，尽情绽放青春无悔。

啊，春天已来临，有鲜花点缀，雪地上的足迹是欢乐相随，
看那天空雪花飘洒，这一刻我们的心紧紧依偎。
啊，春天的芭蕾，啊，幸福的芭蕾，
啊，春天的芭蕾，芭蕾！

脚步起舞纷飞，跳出纯真韵味，
大地从梦幻中醒来，开出花卉，
雪人也想扭动身体，来减减肥，
春天的芭蕾，灿烂的芭蕾。
啊，随着脚步起舞纷飞，跳一曲春天的芭蕾，
天使般的容颜最美，尽情绽放青春无悔。
啊，春天的芭蕾！

《春天的芭蕾》

《春天的芭蕾》选择最适合迎接春天的圆舞曲节奏，让我们想起《蓝色多瑙河圆舞曲》的"春天来了"，在舞韵的民歌风中，巧妙融入花腔。让我们跳起典雅的舞蹈，一同迎接充满生命气息的绿色春天。

2.《春天在哪里》（望安词、潘振声曲）

```
3 3 3 1 | 5· 5 0 | 3 3 3 1 | 3  0 | 5 5 3 1 | 5 5 5· | 6 7 1 3 | 2  0 |
1.春天 在哪里 呀？ 春天 在哪里？  春天 在那 青翠的 山 村 里。
2.春天 在哪里 呀？ 春天 在哪里？  春天 在那 小朋友 眼 睛 里。

3 3 3 1 | 5· 5 0 | 3 3 3 1 | 3  0 | 5 6 5 6 | 5 4 3 1 | 5 0 3 0 | 2 1  0 :||
这里 有红 花 呀， 这里 有绿草， 还 有那 会唱歌 的 小 黄 鹂。
看见 红的 花 呀， 看见 绿的草， 还 有那 会唱歌 的 小 黄 鹂。
```

这是歌曲的主歌部分，第一句由 do、mi、sol 构成，色彩明亮，感情真挚，这是音乐的核心，这是春天的旋律。第二乐句后半句的级进给人以亲切之感。第三乐句是第一乐句的重复，第四乐句一气呵成，天真活泼。

第二乐段是歌曲的副歌，"滴哩哩"在活泼的节奏中展开，第三、四乐句是主歌末句的变化再现及完全再现，热情讴歌春天的美好。

《春天在哪里》

单元一　音乐世界

《春天在哪里》是一首著名的儿童歌曲，大调式，2/4拍，带再现的两段体结构。歌曲结构规整，纯真自然，欢快活泼。

3.《浪花里飞出欢乐的歌》(秀田、王立平词，王立平曲)

　　松花江水波连波　浪花里飞出欢乐的歌
　　歌唱天鹅项下珍珠城　江南江北好景色
　　绿水载白帆　两岸花万朵　大桥跨南北　游龙如穿梭。
　　哈尔滨的夏天多迷人　唱不尽我们心中的歌

　　松花江水波连波　浪花里飞出欢乐的歌
　　歌唱英雄的人民　辛勤劳动的成果　北国江城好巍峨
　　豆花香千里　厂矿奏新歌　同心干四化　风流人物多
　　松花江的浪花荡激情　唱不尽美好新生活

《浪花里飞出欢乐的歌》

　　这是电视片《哈尔滨的夏天》插曲，描写了冰城哈尔滨美丽的夏日景色，歌颂了人民的勤劳和幸福的生活。

4.《垄上行》(庄奴词、吴智强曲)

垄 上 行

庄　奴 词
吴智强 曲

1=C 3/4

```
0 0 0 | 0 0 1̲2̲ ‖: 3 - 3 | 2 - 7̂ | 1 - - | 1 0 3̲5̲ | 1̇ - 1̇ |
             1. 我    从   垄    上   走 过，      垄 上    一
             2.(我)  从   乡    间   走 过，      总 有    不

2̇ - 1̇ | 5 - - | 5 0 1̲1̲ | 1̇ 7̲6̲ 5 | 5 - 1̇ | 1̇·5̲ 4̲3̲ 3 |
片    秋   色，     枝 头 树 叶 金 黄， 风 来 声 瑟 瑟， 仿
少    收   获，     田 里 稻 穗 飘 香， 农 夫 忙 收 割， 微
```

```
1.                              2.
4 - 5 | 7 1．1 2 - - | 2 0 1 2．| 1 7．2̇ | 1̇ - - 1̇ 0 |
佛    为   秋 色 讴 歌。    2.我  脸 上 闪  烁。
笑    在

3 - - | 5 - - | 1̇ - 3 3 - - | 3 4 5 1̇ 7．6̇ | 6 - - 6 0 |
蓝       天      多  辽  阔,     点 缀 着 白 云  几 朵,

2̇ - - | 4 - | 7 - 6 6 - - | 2 5 6 7 1̇．3̇ | 2̇ - - 2̇ - 1 2 |
青       山    不 寂  寞,    有 小 河 潺 潺  流 过。         我

3 - 3 | 2 - 7 | 1̇ - - | 1̇ - 3 5 1̇ - 1̇ | 2̇ - 1̇ | 5 - - 5 - 1 1 |
从  垄   上 走  过,       心 中  装 满 秋 色,     若 是

1̇ 7 6 5 - 1̇ | 1 5．4 3 - 3 4 - 5 | 1̇ 7．2̇ | 1̇ - - 1̇ - ‖
有 你 同 行,   你 会 陪 伴 我  重 温   往 日 的 欢 乐。
```

《垄上行》

　　秋天是收获的季节。漫步在田间, 树叶金黄, 稻穗飘香, 天高云淡, 秋高气爽, 小河流水潺潺, 一个诗意的秋天。

5.《沁园春·雪》(毛泽东词, 生茂、唐诃曲)
　　北国风光, 千里冰封, 万里雪飘。
　　望长城内外, 惟余莽莽; 大河上下, 顿失滔滔。
　　山舞银蛇, 原驰蜡象, 欲与天公试比高。
　　须晴日, 看红装素裹, 分外妖娆。

江山如此多娇，引无数英雄竞折腰。

惜秦皇汉武，略输文采；唐宗宋祖，稍逊风骚。

一代天骄，成吉思汗，只识弯弓射大雕。

俱往矣，数风流人物，还看今朝。

《沁园春·雪》

这是一首波澜壮阔、气吞山河的抒情巨作，是中华人民共和国的缔造者毛泽东主席的一首杰出词作。上阕写祖国的壮丽山河，下阕写彪炳史册的历史人物。歌曲把握了词的意境，把一个银装素裹的冰雪世界鲜活地呈现在我们眼前。壮丽的山河，一个指点江山激扬文字的伟大诗人，一颗俯瞰苍茫大地纵论谁主沉浮的伟大心灵。

（二）戏曲

《报花名》（剧作家成兆才）

张五可：春季里风吹万物生，花红叶绿草青青。桃花艳，李花浓，杏花茂盛。扑人面的杨花飞满城。（阮妈：你再报夏季给我听。）

张五可：夏季里端阳五月天，火红的石榴白玉簪。爱它一阵黄昏雨，出水的荷花亭亭玉立在晚风前。（阮妈：都是那个并蒂莲。）

张五可：秋季里天高气转凉，登高赏月过重阳。枫叶流丹就在那秋山上，丹桂飘飘分外香。（阮妈：朵朵都是黄啊。）

张五可：冬季里雪纷纷，梅花雪里显精神。水仙在案头添风韵，迎春花开一片金。（阮妈：转眼是新春。）

张五可：我一言说不尽，春夏秋冬花似锦。叫阮妈，却怎么还有不爱花的人。爱花的人，惜花护花把花养，恨花的人，打花骂花把花伤。牡丹本是花中王，花中的君子压群芳。百花相比无颜色，他偏说牡丹虽美花不香。玫瑰花开香又美，他又说，玫瑰有刺扎得慌。好花哪怕众人讲，经风经雨分外香。大风刮倒了梧桐树，自有旁人论短长。虽然是满园花好无心赏，阮妈你带路我要回绣房。

《报花名》

这是评戏《花为媒》中的著名唱段，才思敏捷、美丽可人的小姐张五可，描述一年中装点各个季节的鲜花，最后借报花名，自比牡丹与玫瑰，讽刺婉拒她的王公子。唱腔亲切自然，贴近生活。

名家名作

《花为媒》是评戏的代表剧目。富家小姐张五可才貌双全、俊俏爽快，但被迷恋表姐的王俊卿婉拒。媒婆阮妈建议王俊卿私下相看张五可，但王俊卿却央求其表弟贾俊英代其前往，没想到不知真情的张五可与冒名顶替的贾俊英却一见钟情。成亲之日，李家表姐的花轿抢先到王家，张五可怒闯新房之后方真相大白，最终花好月圆，双双获得真爱。

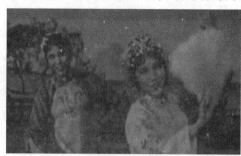

《花为媒》剧照

（三）乐曲

1.《春之声圆舞曲》（〔奥〕约翰·施特劳斯曲）

《春之声圆舞曲》由三首圆舞曲组成，回旋曲主题 A 贯穿全曲。乐曲生动地描绘了大地回春、冰雪消融、一派生机的景象，宛如一幅色彩浓重的油画，永远保留住了大自然的春色。

第一首圆舞曲是 ABA 的三段体结构。八小节简短热情的引子之后，洋溢着青春气息、春意盎然的 ♭B 大调第一主题，踏着欢快的舞步飘然而来。上行的旋律描绘翩翩起舞的曼妙舞姿，华丽轻盈；下行旋律以八分音符与四分音符模拟倚音的效果，欢快热烈，富于春天的勃勃生机。

B 主题在 F 大调上，旋律委婉柔和。之后是优美的 A 主题再现：

第二首圆舞曲是两段体，在竖琴的琶音伴奏之下，优美的主题如春水荡漾：

音乐进入强奏，同在 E 大调上的旋律，大音程跳动带来了音乐的跌宕起伏，彰显着青春的活力，这是乐曲的第一个高潮段。花腔性旋律则是小鸟在春天快乐地歌唱。

第三首圆舞曲是两段体结构，第一部分中段的小调性旋律带有一丝柔和、阴郁的特

质，仿佛春日天空中偶尔飘过的几片乌云，这与两端大调性的旋律相映成趣。第二部分的音乐优美舒展，旋律在忽强忽弱的力度中游弋，在欢快和渐慢的速度中挥洒，这是乐曲的第二个高潮段落，是满满的盎然生机。

贯穿全曲的 A 段将我们带回鸟语花香、万物争春的世界，让我们随着奔放的旋律，在春天放飞希望、释放激情。

《春之声圆舞曲》

《春之声圆舞曲》是"圆舞曲之王"小约翰·施特劳斯的代表作之一。音乐充满活力，散发着青春的气息，实难想象此曲竟出自一位年近六旬的长者之手。《春之声圆舞曲》具有回旋曲的特征，它不是为舞蹈伴奏而创作，也不同于传统的维也纳圆舞曲，而是一首"独立"的乐曲。旋律优美流畅，节奏自由多变。此曲有钢琴版、声乐版和管弦乐版，是一首经典的作品。

2. *Summer*（〔日〕久石让曲）

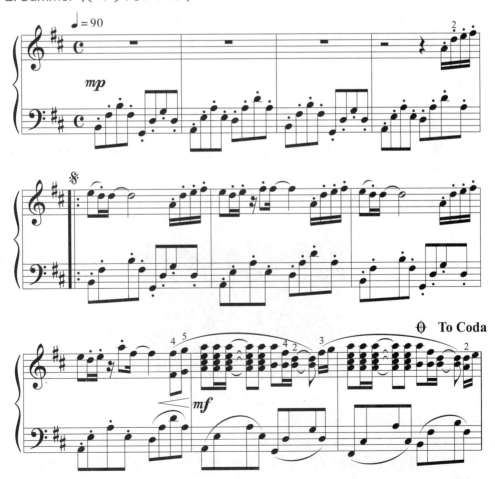

 跳跃的音符犹如天真无邪的少年,无忧无虑在地田野中奔跑;简洁纯粹的旋律,渲染着孩提的童真、童趣和欢乐,它是我们记忆深处的儿时夏天,简单而收敛的旋律拨动我们的心灵之弦。让我们留存这份感动,守住我们心中的那份纯真和童真的浪漫。

Summer

 Summer 由日本著名作曲家久石让创作,是电影《菊次郎的夏天》的主题曲,*Summer* 最为人们熟知的就是清新自然、轻快灵动的钢琴版。久石让的《天空之城》同样在中国拥有极高的人气。

 2.《秋日的私语》(〔德〕舒巴尔特词、〔法〕保罗·塞内维尔、〔法〕奥利弗·图森曲)

 两小节的引子,小调的分解和弦以行板的速度呈示,一股萧瑟而略带忧伤的秋意扑面而来。小调式的第一乐段舒缓柔美,右手下行、灵动清秀的十六分音符,与左手轻柔缥缈的分解和弦完美贴合成一个诗意的画面,仿佛是秋日小路上的漫步,仿佛是秋日田野间的喃喃私语,欲语还休的羞涩在附点和三连音的节奏中或隐或现。这不正是辛弃疾那个"如今识尽愁滋味,欲语还休。欲语还休,却道天凉好个秋"的意境吗!

 第二乐段中音乐主题在小调与大调上对比呈示,这是感情内敛与激情难抑的各自表白,仿佛是我们内心的阵阵涟漪。在接近叹息的渐弱渐慢中,期待着第一主题的回归。

 又是落叶纷飞的画面,但三十二分音符渲染的激情感染着我们,华彩的旋律震撼着我们的心灵,难以抑制的热忱在空中弥漫。

 音乐恢复平静,尾声中朦胧地展示在我们眼前的又是萧瑟的秋风和翩翩飞落的秋叶,音乐渐弱,仿佛秋风中一切在渐渐远去……

 这是法国的"钢琴王子"理查德·克莱德曼演奏的代表曲目,一首经典的通俗钢琴曲。

克莱德曼

《秋日的私语》

 4.《初雪》(〔瑞士〕班得瑞乐团曲)

 小调慢板里,雪的具象化入晶莹的琴声中。一个空灵缥缈的洁白世界,雪花在空中静静地飘荡,琴键在指下柔情轻弹,弦乐如清风轻拂脸庞,音乐在心底缓缓流淌,于是心渐

渐醉了。

《初雪》

《初雪》选自班得瑞的音乐专辑《迷雾森林》，是一首美丽而感伤的钢琴曲。空灵缥缈的乐声似真似幻，从而使乐曲更加静谧安宁。副歌中朦胧缥缈的弦乐齐奏消融了随雪落下的感伤，带给人们希望。

三、音乐中的动物园

许许多多的音乐家把动物作为他们表现的对象，让我们走进音乐世界的动物园，走近那些栩栩如生却不会对我们有丝毫伤害的动物！

（一）歌曲

1.《蜗牛与黄鹂鸟》（陈弘文词、林建昌曲）

歌曲《蜗牛与黄鹂鸟》是一首具有浓郁台湾校园风味的歌曲，歌曲塑造了坚持不懈、努力进取的蜗牛，以及喜爱嘲笑别人的黄鹂鸟形象，音乐形象天真淳朴。歌词接近口语，质朴自然，2/4拍、五声徵调式的旋律简洁亲切，一段式结构，融叙事和抒情为一体，生活气息浓郁。

阿门阿前一棵葡萄树
阿嫩阿嫩绿地刚发芽
蜗牛背着那重重的壳呀
一步一步地往上爬
阿树阿上两只黄鹂鸟
阿嘻阿嘻哈哈在笑它
葡萄成熟还早得很哪
现在上来干什么

阿黄阿黄鹂儿不要笑

等我爬上它就成熟了

《蜗牛与黄鹂鸟》

2.《鸿雁》（吕燕卫词、额尔古纳乐队改编自蒙古族民歌）

这首歌曲的前奏就把我们带到秋意满满的草原，浩渺无际的天空空旷寂寥：

1=C　　　　　　　　　　　　　　　　　　　1=G

(3 2 3 2 3 2 | 1 - - 4 | 5 4 5 4 5 4 | 2 - - - | 1 5 2 5 3 6 5 | 1 5 2 5 3 6 5)

歌曲采用内蒙古的民间曲调，简洁自然，娓娓道来。五声羽调式散发着无奈和忧伤的气息，一幅秋水长天、鸿雁南飞的画卷展现在眼前：

‖: 3 1 6 5 - | 5 6 1 6 - | 6 5 3 1 2 5 3 | 2 2 2 - - |

鸿　雁　　天　空　上，　对　对　排　成　　行。
鸿　雁　　向　南　飞，　飞　过　芦　苇　　荡。

5 6 1 6 - | 2 3 1 6 5 - | 3 1 6 5 6 3 | 6 - - - :‖

江　水　长，　秋　草　黄，　草　原　上琴声忧　伤。
天　苍　茫，　雁　何　往，　心　中　是北方家　乡。

歌曲的间奏是五声商调式陈述，舒缓悠扬的笛声宣泄着淡淡的忧伤和深深的思念，并渐渐将情绪转为激动：

(2 1 2 1 2. 1 | 2 3. 3 - | 2 1 2 1 2. 1 | 2 5 3 3 3 - |

6 6 1 2. 3 | 5. 6 6 1. | 6 1 2 3 5.3 2 1 | 2 - - -)

最后是游子对家乡的思念之情。歌曲原本为一首敬酒歌，让我们把对家乡的思念融入酒中，喝下这杯饱含浓浓乡情的酒吧！

‖: 3 1 6 5 5 - | 5 5 6 1 6 - | 6 5 3 1 2 5 3 | 2 2 2 - - |

鸿　雁　　北　归　还，　带　上　我　的　思　　念。
鸿　雁　　向　苍　天，　天　空　有　多　遥　　远。

5 5 6 1 6 - | 2 3 1 6 5 - | 3 1 6 5 6 3 | 6 - - - :‖

歌　声　远，　琴　声　颤，　草　原　上春意　暖。
酒　喝　干，　再　斟　满，　今　夜　不醉不　还。

《鸿雁》

3.《鳟鱼》(〔德〕舒巴尔特词、〔奥〕舒伯特曲)

6小节活泼、轻快的前奏，旋律流畅而活跃，这是小河的潺潺流水，这是水中畅游的小鳟鱼。它贯穿在第1、2部分的伴奏织体中：

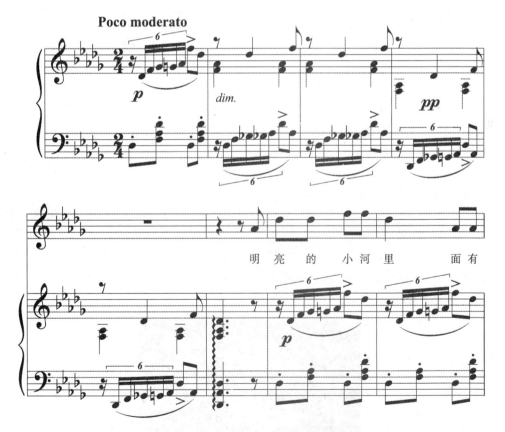

歌曲第1部分有5个乐句，音乐活跃灵巧，描绘了小鳟鱼的天真活泼：

```
5 | i i 3 3 | i 5 5 | 5.5 2̂1̂7̂6̂ 5 | 0 5 | i i 3 3 | i 5 i |
明    亮 的 小 河   里 面,有  一 条 小 鳟 鱼,     快 活 地 游 来  游 去,像

7̂6̂7̂ i#4̂ | 5 0 5 | 7 7 i7̂6̂7̂ | i 5 i | 7 7 7̂4̂2̂7̂ | i. i | 6 6 6̂1̂ |
箭 儿 一   样, 我 站 在 小 河    岸 上,静 静 地 朝 它   望,  在 清 清的河水

i 5 5 | 5.5 2̂7̂ | i. i | 7̂6̂6̂ 6̂1̂7̂2̂ | i 5 5 | 5.5 2̂7̂ | i 0 |
里  面,它 游 得 多 欢  畅,   在 清 清 的 河 水   里 面,它 游 得 多  欢  畅。
```

歌曲第2部分的旋律同第1部分,但歌词不同:

　　渔夫带着钓竿,也站在河岸旁 / 冷酷地看着河水,想把鱼儿钓上。
　　我暗中这样期望,只要河水清又亮,他别想用钓钩把小鱼钓上。

歌曲第3部分描写狡猾的渔夫搅浑河水,鳟鱼受骗上钩被钓,以及作者不平和激动的心情:

```
3 | 3 3 3 7̂ i | 6 0 | 0 3 3.7̂ | i 0 0 | 0 i i i | i i i | i 6 0 7̂ |
但 渔 夫 不 愿 久 等   浪 费 时 光,    立 刻 就 把 那 河 水 弄 浑,我

2̂ 2̂6̂#4̂2̂ | 7 0 5 | i.i 7 7 | 3̂6̂0 6̂ | 2̂ 2̂#2̂ | 3̂i 7̂2̂ | i 0 i | 6 6 i |
还 来 不 及   想, 他 就 已 提 起 钓 竿, 把 小 鳟 鱼 钓 到 水   面。我 满怀激动的

i 5 5 | 5.5 2̂7̂ | i. i | 7̂6̂6̂ 6̂1̂7̂2̂ | i 5 5 | 5.5 2̂7̂ | i 0 |
心 情 看 鳟 鱼 受 欺  骗, 我 满 怀 激 动 的 心 情看 鳟 鱼 受 欺   骗。
```

尾奏与前奏、间奏基本相同,全曲前后呼应、完整统一。

《鳟鱼》

　　《鳟鱼》是"歌曲之王"舒伯特创作的一首艺术歌曲,作品以叙述手法诠释善良和单纯往往被虚诈和邪恶所害的寓意,借此表达作者对自由的渴望以及对前途的忧虑。闻名于世的A大调钢琴五重奏《鳟鱼》即以此改编。

（二）乐曲

1.《野蜂飞舞》（〔俄〕里姆斯基·科萨科夫曲）

乐曲为a小调，活泼的快板。从下行的半音阶开始，乐曲速度快、力度强，惟妙惟肖地描绘出野蜂呼啸飞至的情形。之后上下翻飞的音流，绘声绘色地勾勒出野蜂袭击两个坏人的精彩画面。最后用半音阶的上升描写大黄蜂的离去。

《野蜂飞舞》

《野蜂飞舞》源自里姆斯基·科萨科夫的歌剧《萨旦王的故事》，是第二幕第一场中一首非常诙谐幽默的管弦乐曲，现已成为音乐会上经常演奏的通俗名曲，并被改编成各种演奏形式。

2.《赛马》（黄海怀曲）

乐曲为二胡独奏曲，描写蒙古族民众节日赛马的热烈景象。曲式是带再现的单三段体。第一段音乐热烈奔放，以强音和急促的音型刻画赛马场上群马飞奔的场景：

第二段旋律来自内蒙古民歌《红旗》，抒发了人们欢乐的节日情感：

```
  p
3  6.1 | 5. 3  56 1³ | 6 -  3 6.1 | 5  53  23 65 | 3 -

         f                    p
5  6.1 | 1. 6  23 65  3∨ 32 | 1.2 35 | 6  6  23 1³ | 6.
```

音乐后半部分伴奏乐器演奏主题旋律,二胡拨奏跳跃的分解和弦,妙趣横生:

拨奏
```
06 13 | 06 13 | 02 72 | 63 13 | 06 13 | 06 13 | 02 72 | 63 13 |
06 13 | 63 13 | 63 13 | 63 13 | 05 32 | 12 16 | 22 31 |
```

第三段音乐是富有蒙古族"长调"和马头琴表演风格的华彩乐段,旋律高亢舒展充满激情,使人产生身处辽阔草原的意境。最后全曲在沸腾的激情中结束。

```
                                      p
6. 35 | 6. 35 | 6. 35 | 6. 35 | 6. 12 | 3235 6165 | 3235 6165 | 3532 13

     mf                                                  f            f
6. 12 | 3235 6165 | 3235 6165 | 3532 13 | 6. 36 | 16 63 | 16 63 | 16 63

16 63 | 161 212 | 323 535 | 535 656 | 161 212 | 3212 3212 | 3212 3212

渐强
3212 | 3212 | 3212 3235 | 6 - | 6 - | 6 - | 6 0 6 66 | 6 - ‖
```

《赛马》

3.《动物狂欢节》(〔法〕圣–桑曲)

1)引子与《狮王进行曲》

双钢琴由弱转强的和弦序奏,引出雄伟庄严的进行曲。钢琴模仿军号奏出王公贵族出场的信号,万兽之王狮子踏着威风凛凛的步伐震撼出场。弦乐低音区的八度齐奏与有力的弓法,使C大调、4/4拍的狮王主题显得更加威严:

```
6 3 3 3 | 4. 3 2 3 | 17 67 12 | 7 - - -
```

钢琴双八度半音的急速上下行,是狮王震撼整个森林的低沉吼声,充满王者之气。

单元一 音乐世界

《狮王进行曲》

2)《母鸡与公鸡》

母鸡下蛋的"鸣叫"动机 0 ⅰⅰ ⅰⅰ ⅰⅰ ⅰⅰ | ⅰ5 ⅰⅰ ⅰⅰ ⅰⅰ ⅰⅰ | ⅰ5 ⅰⅰ ⅰ5 ⅰⅰ | ⅰ5 引领乐曲，C 大调、4/4 拍子。单簧管表现母鸡，钢琴的最高音表现公鸡。小提琴把母鸡生蛋的叫声模仿得惟妙惟肖。乐曲中，母鸡此起彼伏的咯咯声里时而出现公鸡的啼叫，最后用一个强和弦结束了全曲。

《母鸡与公鸡》

3)《野驴》(敏捷动物类)

c 小调、4/4 拍子，6713 2346 6713 2346 | 6713 2346，双钢琴飞驰般的急板演奏，勾画出野驴驰骋草原的野性。两架钢琴八度音阶和琶音在移调变奏中发展，却保持着僵化的节奏和力度，这是圣-桑对那些醉心于训练技巧者的嘲弄。

《野驴》

4)《乌龟》

钢琴弱弱的三连音和弦是主旋律的背景，音乐显得安静而平稳。♭B 大调、4/4 拍的主旋律由弦乐轻声缓慢吟唱，这就是放慢了无数倍的《康康舞曲》：

1 - 24 32 | 5 5 56 34 | 2 2 24 32 | 1ⅰ 76 54 32 | 1 - 奥芬·巴赫轻歌剧《地狱中的奥菲欧》中那风靡一时的旋律。乌龟诙谐地缓慢爬行，由远而近从容不迫。

《乌龟》

5)《大象》

第二钢琴的圆舞曲节奏引出低音提琴 E 大调、3/8 拍的大象主题:

$$\widehat{5\ 1\ 2}\ |\ \widehat{1\ 2}\ 1\ 7\ 1\ |\ \widehat{5\ 2}\ 2\ |\ 2\ \ 4\ |\ 3\ 4\ 5\ 3\ |\ 1\ 2\ 3\ 1\ |\ 6\ 7\ 1\ 2\ |\ 2\ 1\ 7\ 6\ 5\ |$$

这个主题来自柏辽兹的《浮士德的沉沦》中轻盈飘逸的《仙女之舞》。低音提琴演奏轻快的圆舞曲,形象生动地勾勒出大象笨拙和滑稽的舞姿。但如果柏辽兹看到圣-桑如此糟蹋他的作品,不知作何反应呢!

《大象》

6)《袋鼠》

两架钢琴轮换演奏两个音乐素材:一个是 4/4 拍、由 c 小调主和弦构成的上下行琶音:

$$\overset{\#}{3}\ 0\ \ 6\ 0\ \ 1\ 0\ \ 3\ 0\ |\ 6\ 0\ \ 1\ 0\ \ 3\ 0\ \ 1\ 0\ |\ 6\ 0\ \ 3\ 0\ \ 1\ 0\ \ 6\ 0\ |$$

在短促半音倚音的装饰下,活灵活现地表现袋鼠机敏灵活地跳动。第二个素材是 3/4 拍,一长一短的两个和弦表现袋鼠的缓慢跳动和踌躇不前。两个素材交替出现,音乐十分有趣。

《袋鼠》

7)《水族馆》

钢琴晶莹剔透的轻柔琶音,是清水的波动。a 小调、4/4 拍的单主题旋律:

$$\dot{3}\ {}^{\#}\dot{2}\ \dot{3}\ \dot{2}\ |\ \dot{3}\ 6\ -\ 6\ 0\ |\ \dot{3}\ {}^{\#}\dot{2}\ \dot{3}\ \dot{4}\ |\ \dot{2}\ {}^{\#}\dot{1}\ \dot{2}\ \dot{3}\ |\ \dot{1}\ 7\ \dot{1}\ \dot{2}\ |\ 7\ -\ -\ -\ |$$

小提琴在高音区加弱音器演奏,长笛在中音区的重复,音色纯净透明。钢片琴的音响像银色的鱼鳞在闪烁,圆润、流动的音响绘声绘色地勾画出鱼儿在水中悠游的情景。音乐使人产生置身于水晶宫中的感觉。

《水族馆》

8)《长耳人》

由第一、二小提琴用特殊的方法交互齐奏出这个特别的乐句，a 小调、3/4 拍：

$0\ 0\ \underline{{}^{\#}\underline{2}\ \underline{30}}\ |\ 1\ -\ -\ |\ \underline{7\ 0\ {}^{\#}\underline{2}\ \underline{30}}\ |\ 7\ -\ -\ |\ 7\ 0\ 0\ |$ 声响怪诞，这是描绘莎士比亚喜剧《仲夏夜之梦》中，那个驴头人身怪物声嘶力竭地狂叫。这里圣-桑又在嘲讽，对象是那些饶舌的艺术权威。

《长耳人》

9)《林中杜鹃》

E 大调、3/4 拍子、行板，这是大自然的和谐与宁静。

$7\ \dot{1}\ \dot{2}\ |\ 7\ -\ \underline{7\ 0}\ |\ 7\ \dot{1}\ \dot{4}\ |\ 7\ -\ \underline{7\ 0}\ |\ 7\ \dot{1}\ \dot{2}\ |\ \dot{2}\ \dot{3}\ \dot{1}\ |\ \dot{3}\ \dot{2}\ \dot{1}\ |\ 7\ -\ \underline{7\ 0}\ |$ 钢琴轻柔

的和弦表现幽静的森林，单簧管一直反复的两个单音是模仿杜鹃：咕！咕！

《林中杜鹃》

10)《鸟舍》

弦乐的颤音是群鸟展翅飞翔；长笛的三十二分音符上下翻飞是小鸟快乐地飞上跳下；钢琴是小鸟的鸣叫、辩论和争吵。

《鸟舍》

11)《钢琴家》

$\underline{1212}\ \underline{1212}\ \underline{1212}\ \underline{1212}\ |\ \underline{1234}\ \underline{5432}\ \underline{1234}\ \underline{5432}\ |$ 这是一首 4/4 拍的钢琴练习曲，枯燥且单调。圣-桑把只重机械训练的"钢琴家"关入动物园，来表明他对忽略深入表现艺术情感者的深恶痛绝，并以此宣扬他的艺术理念。

《钢琴家》

12)《化石》

这首小曲中,圣-桑将自己的作品也拉进被嘲笑的行列,用木琴干枯但明亮的音色演奏的《骷髅之舞》,成为僵化的白骨声响;累累白骨中飘荡着两首古代法国民歌的动机,罗西尼《塞维利亚的理发师》中罗西娜的咏叹调(单簧管),在这里也成为一缕幽魂。经典变成了化石。

《化石》

13)《天鹅》

这是最脍炙人口的经典名曲,也是这部作品中作者生前唯一允许演出的乐曲。G大调、6/4拍子、优雅的中速。钢琴平稳、柔和的琶音是涟漪在微微荡漾,碧水如镜,幽静恬淡;天鹅主题典雅柔情略带忧伤,传神地勾画出高贵典雅的天鹅在碧透如镜的湖面上游弋。碧水、蓝天、洁白的天鹅,画面美丽如斯!

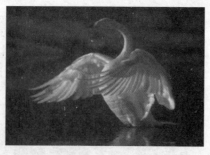

《天鹅》

大提琴独奏曲《天鹅》是组曲中最精美、流传最广的一首,没有人能拒绝美丽与神圣,而《天鹅》恰好集美丽与神圣于一体。它被改编成各种乐器的独奏曲,甚至被改编为芭蕾舞《天鹅之死》。

14)《终曲》

《终曲》是动物的狂欢,C大调,4/4拍子,很快的快板。

狮王率先登场，随后野驴、母鸡、袋鼠、鱼儿的音乐形象相继出现谢幕。在生机与激情里，在平等与博爱中，抛弃强弱之分与贵贱之别，快乐狂欢，音乐在热烈的气氛中结束。

《终曲》

名家名作

圣－桑（1835—1921），法国作曲家、管风琴和钢琴演奏家、指挥家。代表作品有歌剧《参孙与达利拉》、交响诗《骷髅之舞》、管弦乐套曲《动物狂欢节》等。圣－桑的音乐旋律流畅、和声典雅，具有浓厚的法国传统风格。

圣－桑

《动物狂欢节》是由十四首独立的短小乐曲组成的管弦乐套曲。圣－桑使用两架钢琴与一个小型管弦乐队，根据不同乐曲的要求和情趣自由组合，丰富多彩的别样音响使之成为一部雅俗共赏的经典乐曲。因为作品中含有对"某些音乐家不敬"的元素，所以作曲家生前除《天鹅》外，不允许公开演奏这部作品。

5.《彼得与狼》（〔苏联〕普罗科菲耶夫曲）

朗诵词

亲爱的小朋友们，我给你们讲一个少先队员彼得和大灰狼的故事，这个故事里面的每一个人物，都用一种乐器来代表，他们都是谁呢？我来向你们介绍一下：

小鸟： 用长笛的高音区和快速华彩的音乐来表现（C大调、4/4拍）。

鸭子： 用双簧管的扁哨发出的嘎嘎声来表现（♭A大调、3/4拍），在节奏和音调上也形象地刻画了鸭子的蹒跚步伐。

大黑猫： 用单簧管低音区的跳音奏法描绘猫在捕捉猎物和行动时的那种机警的神态（G大调、4/4拍、中速）。

爷爷： 用大管浑厚的声音描绘爷爷的老态龙钟，老人喋喋不休的形象用节奏和音调着意刻画（b小调、4/4拍、行板）。

大灰狼： 三支圆号代表狼，浓重的和声效果代表可怕的狼嗥声（g小调、4/4拍、行板）

彼得： 主人公少先队员彼得是用全部弦乐器演奏的旋律来描绘。进行曲风格的曲调明快活泼、富有朝气，体现了彼得的聪明可爱与勇敢。

猎人的枪声： 用定音鼓和大鼓代替。

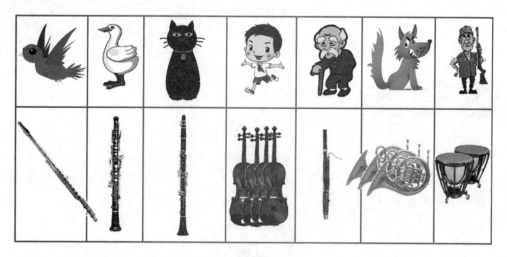

好，现在我就要开始讲故事了。

清晨，少先队员彼得打开篱笆门来到绿油油的草地上。树枝上有只小鸟，它和彼得是好朋友。它快乐地向彼得叫着："早晨的天气真好！四周多么安静啊！"

一只鸭子摇摇摆摆地走在彼得后面，它太高兴了，因为彼得忘记关门，它趁机溜了出来。它想这下可以到池塘里痛痛快快地洗一个澡了。

小鸟看见了鸭子，就从树上飞落到鸭子的身边，抖了抖自己的翅膀，它说："哟！这是什么鸟哇？连飞都不会飞！"鸭子说："哼！你算是什么鸟呀！连游水都不会。"说完就"扑通"跳到水里去了。

鸭子和小鸟，它们一个在池塘里，一个在草地上，就吱吱哇哇地吵个不停。这个时候，彼得突然看见一只大黑猫，在草地上轻轻地走着。大黑猫心里想："哎！小鸟这会儿正忙着吵嘴呢，我很容易就能把它逮着了。"它就悄悄地朝小鸟的背后爬过来。"当心！"彼得对小鸟大叫一声，小鸟一下子就飞到树上去了。鸭子在池塘里朝着大黑猫生气地叫着。大黑猫在树底下犹豫了，它想："到底我要不要爬上去呢！就怕我爬上树，小鸟它一下又飞了。"

老爷爷来了，他很生气，因为彼得不听话，自己一个人走到大门外面去了。老爷爷嘟哝着说："要是从树林里出来了一只狼，你说该怎么办呢？"彼得一点也不在乎老爷爷说的话，像他这样的少先队员还会怕狼吗？可是老爷爷拉住了彼得的手，把他带进院子里去了，并且把大门给锁上了。

彼得和老爷爷走了之后，树林里真的出来一只又大又狠的大灰狼。大黑猫很快就爬到树上去了。鸭子着了慌，一面叫一面往岸上跑。鸭子拼命地跑，可怎么也跑不快。狼追上来逮住鸭子，"嗷"的一声吞了下去！

现在情况是这样的：大黑猫蹲在树上，小鸟也在树上，大灰狼在树底下，来来回回地

绕着圈,两只凶狠的眼睛盯着大黑猫和小鸟。

这些事情发生的时候,彼得正站在大门后面,他一点也不害怕,把一切都看得清清楚楚。他跑回屋里找了一根粗绳子,然后拿着这根粗绳爬到墙头上,那棵大树刚好就在墙边,并且有一根树枝伸在墙头上。彼得抓住了那根树枝,很快就爬上了树。他吩咐小鸟:"你飞下去到大灰狼的头上打圈圈,小心,千万别让它咬着你。"

小鸟在大灰狼的头顶上飞来飞去,它的翅膀差不多快碰到大灰狼的头了。大灰狼气得够呛,这边扑一下,那边扑一下。可小鸟又聪明又灵活,大灰狼一点办法也没有。这时候彼得把绳子的一头打了个结,轻轻地往底下放。看,绳子套住了狼的尾巴,彼得就使劲地拉。

大灰狼发现自己的尾巴给别人拴住了,就像发了疯似的又跳又蹦,拼命想挣开它。可是彼得早已把绳子的那一头,牢牢地绑在树上了。大灰狼越跳,尾巴上的绳子就抽得越紧。

在这个时候,树林里来了一群猎人。他们正跟着大灰狼的脚印走过来,一边走还一边开枪。彼得在树上对猎人喊着:"别开枪!别开枪!小鸟和我已经把狼逮着了,你们快来帮助我们把它送到动物园去吧!"

请大家看吧!请大家看看这支胜利的队伍吧!走在最前面的是彼得,后面是猎人们抬着那只大灰狼,队伍的末了是老爷爷和大黑猫,老爷爷一面走一面摇着头说:"嗯,要是彼得没有把狼逮着那可怎么办哪!"小鸟在他们的头上快乐地飞着,它说:"瞧!你们瞧我和彼得两个多勇敢哪!你们瞧我们逮着个什么呀!"小朋友们,你们要是仔细听的话,还可以听见鸭子在狼的肚子里叫,因为刚才狼太慌张啦,它是把鸭子整个吞下去的。

《彼得与狼》

名家名作

普罗科菲耶夫(1891—1953),苏联著名作曲家、钢琴家和指挥家,代表作有《古典交响曲》、大合唱《亚历山大·涅夫斯基》、交响童话《彼得与狼》、芭蕾舞剧《罗密欧与朱丽叶》等。

交响童话《彼得与狼》是普罗科菲耶夫专为儿童创作的作品,它通过乐器的演奏和朗诵,来讲述非常生动的儿童故事。它告诉孩子:只要团结起来,勇敢机智,就一定可以战胜貌似强大的敌人。音乐利用乐器的特性描绘人物和动物的神态,并在演奏时首先进行介绍,形式生动、新颖,旋律充满热情与朝气。

普罗科菲耶夫

同学们,这就是美妙的音乐世界,我们的介绍只是一个小小的窗口。现在,你已经进入了这个充满神秘的天地,让我们一起继续下面的旅程!

单元二 与爱同行

爱是人类发自心底的真挚情感，爱更是人类艺术的一个永恒主题。亲情伴着我们在幸福中健康成长，友情让我们感受到世界的温馨，爱情是艺术作品的主线，一部部经典的爱情题材作品，在历史的长河中闪耀。我们这个世界正是因为有了爱才如此之美，我们的音乐也正是因为有了爱才如此动人。

爱是获得，爱是拥有，爱是付出，爱是奉献；因为有爱，我们欢乐，我们幸福，我们阳光，我们温馨。同学们，让我们的音乐之舟在爱中起航吧！

一、亲情

（一）歌曲

1.《天之大》（陈涛词、王备曲）

天大地大，母爱最大！无论海角，无论天涯，割舍不断的是永远的牵挂！

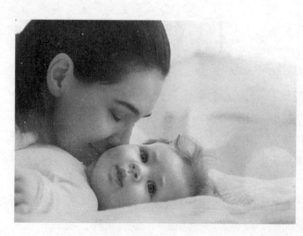

单元二　与爱同行

```
0 0 6̣ | 5 - 6̣1 | 6̣5 12 | 3.2 16̣ | 1 - 06̣ | 5 - 6̣1 | 23 201 | 2 - - |
```
　　妈　妈，月光 之下, 静静 的我 想你 了，　静　静　淌在 血里的 牵 挂。
　　妈　妈，月亮 之下, 有了 你我 才有 家，　离　别　虽半 步即是 天 涯。

```
0 0 6̣ | 5 - 6̣1 | 6̣5 12 | 3.2 16̣ | 1 - 06̣ | 5 - 6̣1 | 23 201 | 1 - - :‖
```
　　妈　妈，你的 怀抱, 我一 生爱 的褪 褓，　有　你　晒过 的衣服 味 道。
　　思　念，何必 泪眼, 爱长 长，长 过天 年，　幸　福　生于 会痛的 心 田。

　　这是歌曲的主歌，旋律简洁自然、舒缓平稳，四句歌词采用分节歌的形式重复，每两句只有最后一个音不同，但平静中蕴含至柔至美的力量，重复的旋律是情的叠加。"月光之下"是中国思乡的经典情境，杜甫的"月是故乡明"、苏轼的"千里共婵娟"，都是"月光之下"的千古慨叹。"静静淌在血里的牵挂"是刻骨铭心的亲情，"思念，何必泪眼"，但我们却无法抑制自己的情感，所以希望"爱长长，长过天年"。

```
0 0 35 | 5 - 35 | 61 6.3 | 35 201 | 1 - 35 | 5 - 35 | 61 603 | 2 - - |
```
　　天之 大，唯有 你的 爱是 完 美 无瑕。天之 涯，记得 你用心 传 话，

```
0 0 35 | 5 - 35 | 61 603 | 35 3.2 | 1 - 06̣ | 5 - 6̣1 | 23 201 | 1 - - :‖
```
　　天之 大，唯有 你的 爱我 交 给了 他，　让　他　的笑 像极了 妈 妈。

　　歌曲的副歌深情倾诉，母爱完美，母爱无瑕，母爱如天之大。"唯有你的爱我交给了他"，这是母爱的延续和传承，情感得到升华。

《天之大》

　　《天之大》由陈涛作词、王备作曲，是一首温馨感人的歌曲，是一首飘洒着月亮光辉的母爱颂歌。作曲家把刻骨铭心的思念，把思念的痛楚与幸福，把母爱的温馨与无私，化为悠扬动人的旋律。简洁的歌词，几十个字写尽爱与思念；质朴的旋律，娓娓诉说着人间至真至纯的唯美情感。

　　2.《摇篮曲》(〔德〕克劳迪乌斯词、〔奥〕舒伯特曲、尚家骧译配)
　　在亲情中，母爱是艺术家着墨最多的主题；在表现母爱的作品里，摇篮曲又最为作曲家所钟爱。
　　《摇篮曲》是奥地利音乐家舒伯特谱写的一首歌曲，4/4拍的节奏，起承转合的简洁四句结构，和声简单到只有主属的交替。因为母爱，因为真挚的情感，这样一首短小的作品成了蜚声世界的经典艺术歌曲！

摇篮曲

〔德〕克劳迪乌斯 词
（奥）舒伯特 曲
尚家骧 译配

1=G 4/4
行板

| 3 5 2.3 4 | 3 3 21 71 2 5. | 3 5 2.3 4 | 3 3 2342 1 0 |

睡 吧 睡 吧，我亲爱的宝贝，妈 妈的双 手 轻轻摇着你。
睡 吧 睡 吧，我亲爱的宝贝，妈 妈的双 臂 永远保护你。
睡 吧 睡 吧，我亲爱的宝贝，妈 妈爱 你 妈妈喜欢 你。

| 2. 2 3.2 1 | 5 4 3 2 5. | 3 5 2.3 4 | 3 3 2342 1 - |

摇 篮摇 你 快 快安 睡，夜 已安 静 被里多温 暖。
世 上一 切 幸 福愿 望，一 切温 暖 全部属于 你。
一 束 百 合 一 束 玫 瑰，等 你 睡 醒 妈妈都给 你。

《摇篮曲》

在维也纳的舒伯特生活窘迫。一天黄昏，他饿着肚子在城市的街头徘徊，这时一股土豆烧牛肉的香味随风飘来，囊中羞涩的作曲家梦游般地走进这家餐馆。餐桌上有一张旧报纸，无聊的舒伯特随手拿起翻看。一首小诗映入他的眼帘："睡吧，睡吧，我亲爱的宝贝，妈妈的双手轻轻摇着你……"娓娓道来的朴素诗句，一下子触动了作曲家的心灵，宁静的夜晚，慈爱的母亲，温馨的生活，一幅幅画面在他的眼前闪现，不知不觉中，作曲家的眼睛湿润了。乐思如泉涌的舒伯特抓起点餐笔，就在餐巾纸上写下了这首歌曲，一首感动世界的歌曲就此诞生。穷困潦倒的作曲家获取的报酬是：一盆免费的土豆烧牛肉。

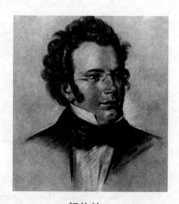

舒伯特

弗朗茨·舒伯特（1797—1828），奥地利作曲家，早期浪漫主义音乐的杰出代表人物。在短短31年的生命历程中，舒伯特创作了1000多部作品。600多首艺术歌曲使他荣膺"歌曲之王"的桂冠，他的《第八（"未完成"）交响曲》是交响曲的经典之作。

3.《母亲》(张俊以、车行词，戚建波曲)

你入学的新书包有人给你拿 / 你雨中的花折伞有人给你打
你爱吃的那三鲜馅有人他给你包 / 你委屈的泪花有人给你擦
你身在那他乡住有人在牵挂 / 你回到那家里边有人沏热茶
你躺在那病床上有人他掉眼泪 / 你露出那笑容时有人乐开花
啊 这个人就是娘 / 啊 这个人就是妈
这个人给了我生命 / 给我一个家 / 到什么时候也不能忘 / 咱的妈

《母亲》

相信同学们应该听过这首感人至深的歌曲，请大家静下心来，在音乐中感受母亲的爱，回忆母亲对自己无私的付出。此刻，让我们在心中默默吟咏唐代诗人孟郊的《游子吟》吧："慈母手中线，游子身上衣，临行密密缝，意恐迟迟归。谁言寸草心，报得三春晖。"无论古今，无论中外，母爱都如歌曲《懂你》中所唱，"把爱全给了我，把世界给了我"。母爱是人世间最伟大、最无私的爱。感谢母亲给予我们生命，感谢母亲哺育我们成长。

4.《父亲》(车行词、戚建波曲)

歌曲采用善于叙事的4/4节奏，速度徐缓平静。歌曲的第一句自然而然地让我们想起《背影》——朱自清那篇描写父爱的经典散文。鬓角的白发，额头的皱纹，是父亲为了家付出的生活烙印；但"再苦再累你脸上写满温馨"，因为你是父亲。这是这首歌曲的主歌：

想想你的背影我感受了坚韧，抚摸你的双手我摸到了艰辛。
听听你的叮嘱我接过了自信，凝望你的目光我看到了爱心。

不知不觉你鬓角露了白发，不声不响你眼角上添了皱纹。
有老有小你手里捧着孝顺，再苦再累你脸上挂着温馨。

副歌直抒胸臆，深情喊出"央求你下辈子，还做我的父亲"：

```
i.  7 6̂7̂6̂5 | 3.5 6̂7̂6̂5 - | 6̂5̂6̂1̇1̇ 5̂3̂2̂3.1 | 6̂1̂6̂ 5̂6̂3̂2 -
```
我　的　老父亲　我最疼爱的人，　人间的甘甜有十　分你　只尝了三　分。
我　的　老父亲　我最疼爱的人，　生活的苦涩有三　分你　却吃了十　分。

```
3̂3̂3̂ 2̂3̂5̂ 2̂2̂7̂6̂ | 6̂1̂2̂ 6̂5̂ 3 - | 1̇.6̂1̇1̇ 6̂5̂3̂2̂ | 5̂.5̂5̂6̂ 3̂2̂1 - :‖
```
这辈子做你的儿　女我没有做　够，　央求你呀下辈　子　还做我的父　亲。
这辈子做你的儿　女我没有做　够，　央求你呀下辈　子　还做我的父　亲。

《父亲》

　　《父亲》是一首拨动我们心弦的经典歌曲。歌词朴实无华，旋律质朴动人。"再苦再累你脸上挂着温馨""人间的甘甜有十分，你只尝了三分""生活的苦涩有三分，你却吃了十分"，入木三分地写出了父亲的爱深沉而内敛。最后一句

```
5.3̂ 5 2̂|2 - - - | 1̇ - - - ‖
```
我　的老父　　　亲！

是无法抑制的真情宣泄。这首歌曲是否让你联想到了著名画家罗中立的油画《父亲》，对比一下，你会加深自己的感触。

油画《父亲》（作者罗中立）

5.《父亲》(王太利词曲)

　　筷子兄弟演唱的《父亲》同样是一首感人至深的歌曲，很多人会在欣赏歌曲时潸然泪下，这是情感共鸣，感动来源于那份埋在心底的最深沉的爱。母爱如水，父爱如山！

　　　总是向你索取却不曾说谢谢你 / 直到长大以后才懂得你不容易
　　　每次离开总是装作轻松的样子 / 微笑着说回去吧转身泪湿眼底
　　　多想和从前一样牵你温暖手掌 / 可是你不在我身旁托清风捎去安康
　　　时光时光慢些吧不要再让你再变老了 / 我愿用我一切换你岁月长留
　　　一生要强的爸爸我能为你做些什么 / 微不足道的关心收下吧

单元二　与爱同行

谢谢你做的一切双手撑起我们的家 / 总是竭尽所有把最好的给我
我是你的骄傲吗还在为我而担心吗 / 你牵挂的孩子啊长大啦

《父亲》

（二）乐曲

《梦幻曲》（〔德〕舒曼曲）

1838年，德国作曲家舒曼创作了一组钢琴小品，取名《童年情景》，《梦幻曲》是其中最著名的一首。舒曼以天才的技巧，将浪漫的梦幻乐思在钢琴上完美地展现出来。优美的旋律在丰富的和声衬托下，将我们带入美丽与甜蜜交织的童年梦境。音乐倾诉着人们对童年的美好追忆，充满诗意地表达生命、亲情、爱情的魅力，于是音乐在人们心底静静流淌中结晶为永恒。

《梦幻曲》的主题非常简洁，只有四小节，旋律线在梦幻般的倾诉中婉转起伏，简洁的旋律在变幻的和声中传递着情感递进的诗意。像妈妈轻轻摇动的摇篮，像一个美丽、温馨、甜蜜的梦，伴着一种淡淡的愁绪。

《梦幻曲》

名家名作

罗伯特·舒曼（1810—1856），德国作曲家、音乐评论家。舒曼是浪漫主义音乐的代表人物，其作品注重人物内在感情的描写。标题音乐为他所钟爱，"梦幻"主题时常出现在他的作品中。他的作品体裁广泛，代表作有《a小调钢琴协奏曲》《曼弗列德序曲》及四部交响曲等。

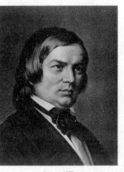

舒　曼

友情是一杯浓浓的茶，友情是一首深情的诗。古往今来、古今中外，多少文人骚客留下了"海内存知己，天涯若比邻"等穿越时空的千古慨叹，多少江湖豪侠演绎着"为朋友两肋插刀"等感人肺腑的世间传奇，多少平凡中透着人间大爱的故事，深深感动着我们生活的这个世界。

"一个篱笆三个桩，一个好汉三个帮"，失去友情的世界将失去盎然的生机。友情是失落时的默默相助，友情是快乐时的一同分享；友情是我们一同走过难忘时光的见证和回忆，我们的世界因为友情而充满阳光；友情是一句问候，甚至是一个眼神，淡然如空气，却给人前进的力量和方向；友情是真诚，是思念，是我们心灵深处的珍藏。

（一）歌曲

1.《阳关三叠》（古曲，〔唐〕王维词）

一个清晨，两个朋友默默无语，一次次举起手中的酒杯。自古多情伤别离，朋友即将远出阳关，唱首送别的歌曲吧，于是，王维和元二的友情传颂千古。

单元二　与爱同行

（乐谱：《阳关三叠》歌词：渭城朝雨浥轻尘，客舍青青柳色新，劝君更尽一杯酒，西出阳关无故人。遄行，遄行，长途越渡关津。历苦辛，历苦辛，历历苦辛宜自珍。）

《阳关三叠》

2.《友谊地久天长》（苏格兰民歌）

（乐谱：怎能忘记旧日朋友,心中能不怀想,旧日朋友岂能相忘,友谊地久天长。友谊万岁！友谊万岁！举杯痛饮,同声歌颂友谊地久天长。）

《友谊地久天长》

　　《友谊地久天长》是一首苏格兰民歌，使用问答的语序结构，曲调简洁，自然流畅。经过诗人填词使歌曲清秀隽永，通过电影《魂断蓝桥》风靡了世界。

3.《朋友》（刘思铭词、刘志宏曲）

　　《朋友》是一首港台通俗歌曲，五声性旋律平铺直叙娓娓道来。在周华健的歌声中我们体会朋友的一世情缘：友情伴着我们走过风雨，一句话一辈子，一生情一杯酒。

41

```
2/3 ‖: 1 231 23 | 5 561 6̇1 | 2 216̇ 6̇1 | 23 212ⱽ 32 |
```
这些 年 一个人，风也 过 雨也走， 有过 泪 有过错， 还记 得坚 持什么。 真心

mp
```
1 231 23 | 5 561 6̇1 | 2 216̇ 5̇6 | 1 - - 35 |
```
过 才会懂， 会寂 寞会回首， 终有 梦 终有 你在心 中。 朋友

mf
```
55 565 67 | 1̇6 65 32 | 1 165 32 | 1 6̇2ⱽ 35 |
```
一生 一起 走，那些 日子 不再 有， 一句 话 一辈子， 一生 情 一杯酒。朋友

f
```
55 565 67 | 1̇6 65 32 | 1 165 32 | 1 6̇6̇1 1 ‖
```
不曾 孤单 过， 一声 朋友 你会懂， 还有 伤 还有痛， 还要 走 还有 我。

《朋友》

4.《长大后我就成了你》（宋青松词、王佑贵曲）

1994年中央电视台春节联欢晚会上，一首优美婉转的《长大后我就成了你》感动了亿万国人。教室、黑板、粉笔、讲台凝聚着人民教师无私奉献的情怀，"春蚕到死丝方尽，蜡炬成灰泪始干"是对中国教师的礼赞。

mp 中速
```
5 6̇1̇3 5. 3 | 2.2 35 3̇2̇7̇ 2̇6̇5. | 1.2 35 6̇3̇2 20 | 6̇.5 532 2 - |
```
小 时候 我 以为你很美 丽 领着一群小 鸟 飞来飞 去

mf
```
5 6̇1̇3 5. 3 | 2.2 35 3̇2̇7̇ 2̇6̇0 | 1.2 35 6̇7 6̇1̇1̇3 | 355 6̇3̇2̇3̇ 5 - |
```
小 时候 我 以为你很神 气 说出一句话 来 惊天动 地

f
```
1̇7̇2̇6̇ - - | 6̇3̇1̇ 6̇3̇2̇ 3̇1̇. |
```
副歌中深情唱出：长大 后 我就成了 你 "我就成了你"是最浓的
师生情，是社会对教师的最高奖赏，是学生对老师的最好报答。

校园情最纯真，我们的校园情深谊长。

《长大后我就成了你》

5.《睡在我上铺的兄弟》（高晓松词曲）

这是一首优秀的校园歌曲，带着淡淡的思绪娓娓道来，真诚、自然、传神，是我们离开校园后心底珍藏的记忆。歌曲作者与演唱者合作的《同桌的你》，是另一首流传更广的经典校园歌曲。两首歌曲都采用善于叙事的6/8拍，歌手略带沧桑的独特音色也是歌曲流行的重要因素。

主歌，像倾诉，像喃喃自语：

睡在我上铺的兄弟　　　无声无息的你

你曾经问我的那些问题　如今　再没人问起

副歌，宣泄着对往日的怀念：

你来的信　写得　越来越客　气　关于爱情　你只字不提

你说你现在有很多的朋友却　再也不为那些　事忧　愁

《睡在我上铺的兄弟》

（二）乐曲

《高山流水》（古曲）

在中国，"高山流水"的寓意就是知音，伯牙和子期因音乐而成知音，自此音乐与知音一同永恒。

《列子·汤问》记载："伯牙善鼓琴，子期善听。伯牙鼓琴，志在高山，钟子期曰：'善哉，峨峨兮若泰山。'志在流水，钟子期曰：'善哉，洋洋兮若江河。'伯牙所念，钟子期必得之。子期死，伯牙谓世再无知音，乃破琴绝弦，终身不复鼓。"两人以乐传情成为千古佳话，后用"高山流水"比喻知音或知己。

《高山流水》

唐代之后《高山》与《流水》分别传世，《流水》在近代得到更多的流传和发展。1977年8月22日发射的美国太空探测器"旅行者一号"，将中国古琴演奏家管平湖先生演奏的《流水》收入了金唱片，日夜不断地向茫茫宇宙发出寻找新的"知音"的信息。需要说明的是，筝曲《高山流水》取材于同一故事，但音乐与琴曲迥异。

尽管我们只是中学生，但不影响我们对经典爱情作品的欣赏。

爱情，是一种最纯洁的情感，它直插心底，叫人如此神往和迷醉。爱情，是一个永恒的话题，千百年来在人间持续传唱。爱是甘甜，爱是芬芳，爱是思念，爱是忧伤；爱是如此柔美，爱又如此刚强；爱是相濡以沫的生死相托，爱是风雨同舟直到地老天荒；爱是"在天愿为比翼鸟，在地愿为连理枝"的无悔抉择，爱是人性至善至美的力量……爱是人类语言无能为力的高点，那么，请音乐来展示爱的力量。

（一）歌曲

1.《小河淌水》（云南民歌）

皎洁的月光下，一片宁静的山谷中，一条潺潺流水的小溪旁，美丽的阿妹对着月亮唱出对阿哥的深情，这是被称为"东方小夜曲"的云南弥渡山歌《小河淌水》。《小河淌水》是云南山歌的代表作品，羽调式、五句子是云南山歌的典型特征。

《小河淌水》

单元二　与爱同行

知识库：中国民歌

民歌，即民间歌谣，中国民歌是我国民族民间音乐体裁的一种，是人民群众在生活实践中经过广泛的口头传唱，而产生和发展起来的歌曲艺术。中国民歌主要分三种形式：协同劳动节奏、振奋劳动精神的劳动号子、田间野外自由抒发情怀的山歌和小调。

2.《传奇》（左右词、李健曲）

前奏（5 3 2 3 5 6 6̇ ｜6̇ - - - ｜2. 3 4 7 ｜1 - - -）就将人带入寂静空灵的氛围中。歌曲开始陈述，电子合成器模仿弦乐队的淡淡渲染，让我们想起恩雅（爱尔兰音乐家）的音乐。徐徐流淌的伴奏音乐仿佛是天鹅绒般的背景，偶尔出现的几缕飘浮不定的宇宙音，使音乐显得更加空旷，犹如天籁的歌声仿佛回响在天际。

竹笛演奏的间奏，使音乐情绪更加悠扬、空灵。

音乐第二遍走进人间，倾诉爱情的真诚与热烈。音乐最后在第一句的重复中逐渐归于空灵和宁静。

《传奇》

 音乐创作灵感源自茨威格的小说《一个陌生女人的来信》，小说讲述一个女人在生命的最后时刻，写下了一封凄婉动人的长信，向一位著名的作家袒露了自己从儿时一见钟情到终其一生的痴情暗恋。曲作者从小说中汲取灵感，用音乐诠释并升华了爱之"一见钟情"。

 3.《因为爱情》(小柯词曲)

```
 0    0    2   35 | 5 3    3    05 5 3 | 2 5 5   -   6 7 |
               因  为 爱  情        不会 轻 易 悲 伤，      所以

 1 1  1 7  1. 7 7 7 | 5. 3 3   -   5 3 | 5 6 6   0 5 6. 5 |
 一切  都是  幸 福 的  模   样。      因为  爱  情    简 单 地

 5 1 1   -   6 1 | 3 2 6 3 2 6 6. 5 | 5   -   2   3 5 |
 生 长，      依然  随时 可以 为你 疯狂。          因 为 爱

 5 3 3    0 5 5 3 | 2 5 5   -   6 7 | 1 1  1 7  1. 7 7 7 |
 情        怎么 会 有 沧桑，     所以  我们  还是  年 轻 的

 5. 3 3   -   5 3 | 5 6 6   0 5 6. 5 | 5 1 1   -   6 1 |
 模   样。     因为  爱  情    在那 个 地 方，  依然

 3 2 6 3 2 6 3 2   2   -   3 2 3 3 1 | 1   -   -   - ‖
 还有 人在 那里 游荡，       人来 人  往。
```

《因为爱情》

 这是歌曲《因为爱情》的副歌部分，采用上下两阕的方式表述，情感在旋律重复中加强。是啊，因为爱情，留下了刘兰芝和焦仲卿《孔雀东南飞》的动人传说；因为爱情，才有了陆游与唐婉那首千古慨叹的《钗头凤》；因为爱情，才有了温莎公爵选择退位与爱人相伴，诠释着"爱江山更爱美人"的经典定义；因为爱情，我们感悟到那用语言难以表达的欢乐与忧伤。

4.《菊花台》（方文山词、周杰伦曲）

这是歌曲主歌的上阕，下阕只在最后一句有变化。旋律是五声调式的级进，朴实自然：

```
3  32 3  0  | 35 32 3  -  | 1  12 35 3  | 2  21 2  -  |
1.你 的泪 光    柔弱 中带 伤，  惨 白的 月弯 弯    钩  住过 往。
3.花 已向 晚，  飘落 了灿 烂，  凋 谢的 世道 上    命  运不 堪。

3.  53 6  5. | 65 53 5. 5 | 3  23 5  32 | 2  21 2  -  |
夜   太 漫  长   凝结 成了 霜，  是 谁在 阁楼 上冰   冷   地绝 望。
愁   莫 渡  江   秋心 拆两 半，  怕 你上 不了 岸一   辈   子摇 晃。
```

副歌也是上下句结构，唱出人生与爱的无奈：

```
12 | 3  35 6  63 | 32 16 5  -  | 65 32 1  61 | 2  21 21 2  |
菊花  残 满地 伤，你的 笑容 已泛 黄，   花落 人断 肠，我 心   事 静静 淌，北 风

3  35 6  63 | 21 12 1  -  | 55 37 1  12 | 3  -  2  -  | 1  -  -  -  |
乱 夜未 央，你的 影子 剪不 断，   徒留 我孤 单在 湖  面     成     双。
```

《菊花台》

《菊花台》是一首蕴含中国古诗词意蕴的经典通俗歌曲。遥对月光穿越时空的相思，在五声调式的淡淡描述中完美展现。古诗词的意蕴用音乐凝结成一幅浮现在我们脑海中的水墨画，隐隐约约却又如此清晰。这就是爱情之魅，这就是音乐之美。

5.《我亲爱的》（[意] 乔尔达尼曲、尚家骧译配）

　　我亲爱的，请你相信，如没有你，我心中忧郁。
　　我亲爱的，如没有你，我心中忧郁。
　　你的爱人，正在叹息，请别对我残酷无情。
　　请别对我无情无义，残酷无情。
　　我亲爱的，请你相信，如没有你，我心中忧郁，
　　我亲爱的，请你相信，如没有你，心中忧郁。

《我亲爱的》

《我亲爱的》是一首具有那不勒斯民族特色的小咏叹调，歌词简洁，旋律优美，是一首广为流传的爱情歌曲。现已成为许多声乐教材中的男、女高音独唱曲目。

6. 《我心永恒》(My Heart Will Go On) (〔美〕韦尔·杰宁斯词、〔美〕詹姆斯·霍纳曲)

Every night in my dreams　每一个寂静夜晚的梦里
I see you, I feel you,　我都能看见你，触摸你
That is how I know you go on　因此而确信你仍然在守候
Far across the distance　穿越那久远的时空距离
And spaces between us　你轻轻地回到我的身边
You have come to show you go on　告诉我，你仍然痴心如昨
Near, far, wherever you are　无论远近抑或身处何方
I believe that the heart does go on　我从未怀疑过心的执着
Once more you open the door　当你再一次推开那扇门
And you're here in my heart　清晰地伫立在我的心中
And my heart will go on and on　我心永恒，我心永恒
Love can touch us one time　爱曾经在刹那间被点燃
And last for a lifetime　并且延续了一生的传说
And never let go till we're one　直到我们紧紧地融为一体
Love was when I loved you　爱曾经是我心中的浪花
One true time I hold to　我握住了它涌起的瞬间
In my life we'll always go on　我的生命，从此不再孤单
Near, far, wherever you are　无论远近抑或身处何方
I believe that the heart does go on　我从未怀疑过心的执着
Once more you open the door　当你再一次推开那扇门
And you're here in my heart　清晰地伫立在我的心中
And my heart will go on and on　我心永恒，我心永恒
There is some love that will not go away　真正的爱情永远不会褪色
You're here, there's nothing I fear,　你在身边让我无所畏惧
And I know that my heart will go on　我深知我的心不会退缩
We'll stay forever this way　我们将永远地相依相守
You are safe in my heart　这里会是你安全的港湾
And my heart will go on and on　我心永恒，我心永恒

《我心永恒》

《我心永恒》是美国电影《泰坦尼克号》的主题歌，它随电影风靡世界，让人们领略了一场凄美的绝世之恋。苏格兰风笛回荡在遥远空旷的天际，席琳·迪翁那空灵犹如天籁

般的声音，让沉没之船的爱情弥漫整个时空，极大的悲伤完美地融入极致的爱情中，一曲爱的颂歌，爱心永恒。其实电影中感人至深的一个情节被很多人忽略了，几位乐者摆脱了恐惧，他们的演奏直至巨轮沉没，他们是生命的乐者，音乐是永恒的！

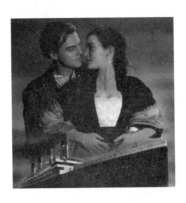

（二）戏曲选曲

1．《树上的鸟儿成双对》（周濯原作、陆洪非改编、时白林等曲）

先是七仙女与董永一句句地对唱，曲调淳朴，生活气息浓郁："你耕田我织布，我挑水你浇园。""寒窑虽破能抵风雨，夫妻恩爱苦也甜。"这是男耕女织的农耕生活的写照，这是对善良淳朴的劳动人民的赞美。

最后是两个人的合唱，表达愿做比翼鸟，双飞在人间的美好愿望：

《树上的鸟儿成双对》是黄梅戏《天仙配》中一段家喻户晓的唱段。天上的七仙女与人间的董永，抛开天地人神之间的鸿沟天堑，勇敢地相亲相爱，即使最终一条天河相隔，也感天动地地迎来每年一次的鹊桥相会，这就是爱情的力量。

《树上的鸟儿成双对》

2.《天上掉下个林妹妹》（越剧《红楼梦》选段，徐进编剧）

《天上掉下个林妹妹》是越剧《红楼梦》中的经典唱段，传神地表现了贾宝玉和林黛玉一见钟情的心理活动。江南山清水秀、人杰地灵，自古多才子佳人，《红楼梦》这部中国经典爱情巨著与江南名镇绍兴的戏曲联姻，是如此浑然天成、相得益彰。让我们感受江南的音乐魅力，让我们走进经典名著，请静静体会一下，你的意识中是否响起《传奇》的歌声，"只是因为在人群中多看了你一眼，再也没能忘掉你容颜""宁愿相信我们前世有约"，音乐跨越时空，交汇在我们的脑海。

单元二　与爱同行

```
| 0  0  0  0 | 0  0  0  0 | 5. 656 11 60 | 2 35 2ᵛ 76 |
                              眼  前  分明    外来  客，心底
  76 767 75 6 | 6. 2 7 6 | 5 - 0 0 | 0 0 0 0 |
  声音  美貌  露   温   柔。
                                            渐快
  5. 6 1 6 | 1 1 3 5 6 1 | 5.(1 65 ♯45 61 | 5 - - 0) ‖
  却   似  旧 时 友。
```

《天上掉下个林妹妹》

（三）歌剧选曲

1.《世上没有尤丽狄茜我怎能活》（〔意〕卡尔札比吉词、〔德〕格鲁克曲）

```
3/4 ‖: 5. 5 5 1 | 1 7 7 0 0 1 5 | 5 6. 6 5 4 | 4 3 0 1 3 5 1 | 1 7 1 3 5 1 |
世上  没有 尤丽 狄茜， 没 有 爱，我 怎 能  活？  在 悲  痛 中我 将 无 所
1 7 31 72 | 1 5 46 53 24 | 4 3 0 31 72 | 1 5 46 53 27 | 7 1 - |
适 从，没 有  你 叫我 怎 能  活？没 有  你 我 将 无 所 适  从。
```

接下来是奥菲欧更深情地倾诉：

　　尤丽狄茜，尤丽狄茜！

　　啊，天哪！告诉我，啊，告诉我！

　　我要永远忠实于你，我要永远，我要永远忠实于你！

《世上没有尤丽狄茜我怎能活》

51

《世上没有尤丽狄茜我怎能活》是格鲁克的歌剧《奥菲欧与尤丽狄茜》中的经典唱段。第三幕中，由于尤丽狄茜的相逼，奥菲欧忘掉了爱神的禁律，回身拥抱妻子，致使尤丽狄茜再次死去，此时奥菲欧唱起《世上没有尤丽狄茜我怎能活》。这首咏叹调是整部歌剧的灵魂和高潮，传神地刻画出后悔莫及、彷徨无助的奥菲欧，想象着失去爱的灰暗日子，痛不欲生。这首咏叹调采用 ABACA 结构的回旋曲式。

格鲁克（1714—1787），德国作曲家，集意大利、法国和德奥音乐风格特点于一身，作品以质朴、典雅、庄重著称。格鲁克的歌剧改革，对法国、意大利、奥地利、英国音乐戏剧的发展产生了显著影响，是歌剧发展史上的一个里程碑。

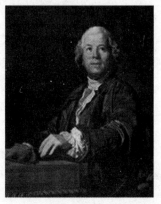

格鲁克

《奥菲欧与尤丽狄茜》的故事取自希腊神话，奥菲欧美丽的新娘尤丽狄茜不幸逝世，他痛不欲生。爱神阿莫尔被奥菲欧的真情所感动，允许他进入阴曹地府将妻子带回人间，并嘱咐他在渡过冥河之前千万不能回视尤丽狄茜。奥菲欧来到阴曹唱起高亢的悲歌，感动了女鬼们，她们准许奥菲欧将妻子领回。归途中，尤丽狄茜见奥菲欧匆忙急行，都不回头看她一眼，以为丈夫变心，痛不欲生。妻子的哀怨使奥菲欧忘却了爱神的禁律，忍不住回头抱起尤丽狄茜，不料爱妻即刻死去。奥菲欧痛悔不已，悲伤至极。爱神怜其如此悲伤，又让尤丽狄茜再度复活，一对爱人终于团聚。

2.《今夜无人入睡》（〔意〕阿达米词、〔意〕普契尼曲）

《今夜无人入睡》是歌剧《图兰朵》中的一个经典唱段，是男高音的"试金石"。卡拉夫王子在一个冰冷的夜晚，独自徘徊在北京城的街道上，为了心中的爱，他期待着黎明的到来，因为黎明到来后，他将获得这场以生命为赌注的疯狂的爱。咏叹调最后："消失吧，黑夜！星星沉落下去，星星沉落下去，黎明时得胜利！得胜利！得胜利！"无比震撼的辉煌音调，仿佛震碎世间的一切桎梏，直冲云霄，这就是爱的力量。

今夜无人入睡

歌剧《图兰朵》选曲

【意】袁塞佩·阿达米 词
【意】普契尼 曲

1=G 4/4 2/4 稍慢的行板

(5 2 3 5 3 5) 5·5 | 5 - 5·5 | 5· 5 0 0 | 0 0 5 5 5 5·4 |
　　　　　　　不许睡 觉！ 不许睡 觉！　　　　　公主你也是

3 3 3 3 ♭3·7 | 1 1 7·6 | 5 5 5 5 5·4 | 3 3·∨ ♭3·7 |
一样，要在寒 冷的闺 房，焦急地 观望那因爱情和 希望 而闪烁的 渐弱

渐慢　　　　原速
1 1 1 0 0 | 0 5 6 7 6 5 6 #4 | 3 - 0 6 7 1 7 6 7·5 | #4 5 6 6 7 1 |
星 光！　　但秘密藏在 我心里，　没有人知道我姓 名。等晨光照亮

2 - 2 2·7 | 7 - 7 7 7·5 | 2 - 2 6·#4 | 5 5 0 0 0 |
大 地，亲吻你 时我才能 说 给你听。

0 0 0 5 5·4 | 3 3 3 5 7· | 5 5 5 3 ♭3·7 | 1 1 0 0 |
用我的 吻来解开这 个秘密，你跟我结 婚。

深情地　　　　　　　　稍渐慢
(0 5 6 7 6 5 6 #4 | 3 - 3 6 7 1 7 6 7·5 | #4 5 6) 6 7 1 | 2 2 2 2 2·7 |
　　　　　　　　　　　　　　　　　　　　消失吧，黑 夜！星星 沉落

　　　　　　　　　　　　大幅渐强　　　稍渐强
7 7 7 7 7·5 | 2 2 2∨ 2 2 6·#4 | 5 - - 3·5 | 1 - - 5·3 |
下 去，星星 沉落 下去，黎明时 得 胜利！ 得胜利！ 得胜

2 - - - | (3 - 3 - 3 6 7 1 7 6 7·5 | 6 #4 5 6 7 1 | 2 - - -) ‖
利！

《今夜无人入睡》

名家名作

普契尼（1858—1924），著名的意大利歌剧作曲家，19世纪末真实主义歌剧流派的代表人物之一，题材真实、感情鲜明、戏剧效果惊人是这个流派的艺术特色。他著名的作品有《托斯卡》《蝴蝶夫人》《图兰朵》等。《图兰朵》是普契尼最后的作品，去世时仍未完成，最后一幕是由弗兰科·阿尔法诺根据普契尼的草稿来完成的。

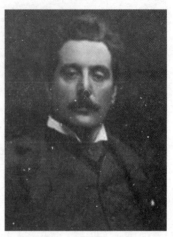

普契尼

歌剧《图兰朵》剧情：元朝公主图兰朵（蒙古语"温暖"）美丽动人，为报祖先之仇，选择猜谜招亲。猜中下嫁，猜错处死。三年来多个贪恋美色的人因之丧生。流亡的鞑靼王子卡拉夫，与父亲帖木儿和侍女柳儿在北京城重逢，刑场上见到了监斩波斯王子的图兰朵，公主的美丽使他不可救药地坠入情网。卡拉夫义无反顾选择失败代价为生命的猜谜招亲，并在宫殿上答对了"希望""鲜血"和"图兰朵"这三个谜底。但图兰朵拒绝认输，为了获得真爱，王子请公主在天亮前猜出自己的名字以决定输赢。公主捉住帖木儿和柳儿严刑逼供，真心爱王子的柳儿以自尽保守秘密，柳儿的爱和卡拉夫的指责打动了公主。天亮了，王子的吻融化了公主冰冷的心，王子把真名告诉了公主，公主公告天下王子的名字叫"爱"，并嫁给了王子。

（四）乐曲

1.《弦乐小夜曲》（〔奥〕海顿曲）

皎洁的月光下，在心仪的姑娘窗前，欧洲的青年男子在吉他或曼陀林的伴奏下，唱起倾诉爱意的动情旋律，这就是小夜曲。这种形式伴着欧洲中世纪骑士文学而产生，是西班牙、意大利等国其时的时尚。后来小夜曲的形式随时代而发展，形成一种音乐体裁。著名的有舒伯特、托塞尼等作曲家的声乐小夜曲，海顿、莫扎特等作曲家的器乐小夜曲。

这首《弦乐小夜曲》是维也纳古典乐派的代表人物，奥地利作曲家海顿《F大调第十七弦乐四重奏》的第二乐章，又名《如歌的行板》，奏鸣曲式。亲切流畅的主题旋律在加了弱音器的第一小提琴上轻盈流淌，第二小提琴、中提琴、大提琴用拨奏模仿着吉他的效果，情歌式的小夜曲回响在我们耳边，轻松明快、典雅质朴的市民风格扑面而来，是一首优美的田园诗。请结合图表欣赏，了解奏鸣曲式。

《弦乐小夜曲》

　　海顿（1732—1809），奥地利作曲家，维也纳古典乐派的奠基人，与莫扎特和贝多芬一同撑起了维也纳古典乐派的大厦。海顿的音乐幽默明朗、优雅自然，具有市民音乐的特质，从而超脱了宗教的束缚。一生创作了《"告别"交响曲》、《"惊愕"交响曲》、清唱剧《创世纪》等大量的作品。由于他的杰出贡献，被后世尊为"弦乐四重奏之父"和"交响乐之父"。奥地利的国歌《天佑吾主》即海顿所作。

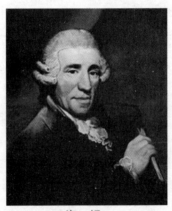

海　顿

　　2. 钢琴曲《爱之梦》（〔匈〕李斯特曲）

　　钢琴曲《爱之梦》是浪漫主义音乐的代表人物之一、被尊为"钢琴之王"的李斯特所作。《爱之梦》共有三首曲子，李斯特改编自己的三首歌曲，其中最著名的是第三首，歌曲的词源于德国诗人佛来里格拉特的著名诗作《尽情的爱》，单主题三部曲式，夜曲体裁。

　　开始处，从弱拍而起的音跨越大六度音程一下让我们跳进爱的天堂，之后，长音符的同音持续倾诉着爱的柔情、温馨与缠绵。右手采用最具浪漫主义气质的分解和弦，在流动与起伏中将深情委婉的旋律深入心灵深处。乐曲中段体现对爱的渴望与执着，在诗意中掀起情感的高潮，末段是再现，宁静安详、幸福甜蜜又包围住我们，在梦一样的空灵中音乐渐渐散去，像淡淡的一缕轻烟消融在空气中。这就是爱之梦，这就是音乐之美。

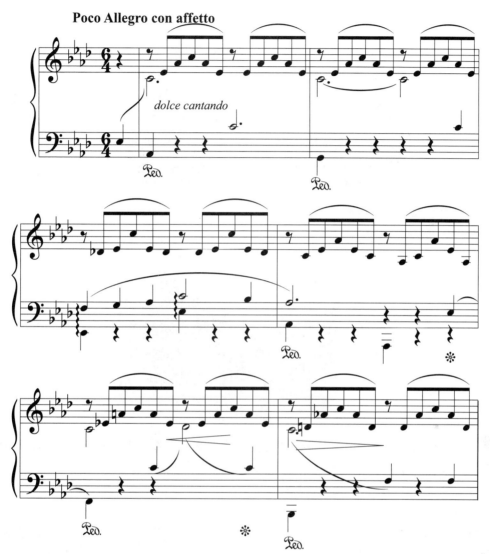

《爱之梦》

3. 琴曲《凤求凰》（古曲）

据传《凤求凰》是汉代琴曲，演绎的是司马相如与卓文君的爱情故事。"赋圣"司马相如作客卓家，在卓家大堂上弹唱著名的《凤求凰》："凤兮凤兮归故乡，遨游四海求其凰，有艳淑女在闺房，室迩人遐毒我肠，何由交接为鸳鸯。"使帘后倾听的卓文君怦然心动，两人相会后一见倾心，双双约定私奔。琴曲《凤求凰》由此而生：相遇是缘，相思渐缠，相见却难。山高路远，唯有千里共婵娟。因不满，鸳梦成空泛，故摄形相，托鸿雁，快捎

传。喜开封，捧玉照，细端详，但见樱唇红，柳眉黛，星眸水汪汪，情深意更长。无限爱慕怎生诉？款款东南望，一曲《凤求凰》。

《凤求凰》

知识库：古琴

 古琴，又称瑶琴、玉琴和七弦琴，位列中国传统文化四艺"琴棋书画"之首，被视为高雅的代表，是中华文化中地位最崇高的乐器。古琴，中国自古称"琴"，20 世纪 20 年代为与钢琴区分才改称"古琴"。古琴音域宽广、音色深沉，古琴文化源远流长、博大精深，琴曲悠悠，琴家辈出，琴论精深。

 琴曲被称为"文人音乐"，琴台被视为友谊的象征。《高山流水》传递伯牙、子期心灵相通的知音密码，《凤求凰》传递相如、文君情感交融的爱慕讯号，《广陵散》记载侠义之士铲除暴君的激昂与决绝，《潇湘水云》挥洒着忧思之士面对山河破碎的痛苦与无奈……

 中国古代四大名琴是指齐桓公的"号钟"、楚庄王的"绕梁"、司马相如的"绿绮"、和蔡邕的"焦尾"。尽管这令人浮想联翩的四大名琴早已成为历史的云烟，但其文化意蕴依旧闪耀，司马相如的"绿绮"在文学作品中甚至成了古琴的别称。

 4. 小提琴协奏曲《梁祝》（何占豪、陈钢曲）

 小提琴协奏曲《梁祝》是一首享誉世界的优秀中国音乐作品。音乐取材于中国美丽动人的民间传说。梁山伯与祝英台的故事在中国可谓家喻户晓，有多种艺术形式对之进行表现，越剧《梁山伯与祝英台》是其中经典的优秀作品。

 小提琴协奏曲《梁祝》从越剧《梁山伯与祝英台》中汲取灵感，曲式结构为奏鸣曲式。音乐分为呈示部、展开部、再现部三个部分，我们进行重点介绍赏析。

呈示部

引子：春景。长笛在轻柔的弦乐震音衬托下，吹奏出一段华彩的旋律，描绘出风和日丽、鸟语花香的江南春景。接着，由双簧管奏出了取材于越剧的抒情旋律，这个旋律将在后面通过变形引导着音乐的进行。

（1）主部：爱情主题。在竖琴诗意的衬托下，代表祝英台的独奏小提琴带着一丝哀婉，在明朗的高音区奏出优美、动人心弦的爱情主题：

$$3\ \underline{5.6}\ \underline{1.2}\ \underline{615}\ |\ \overset{3}{\underline{5.1}}\ \underline{6535}\ 2\ -\ |\ \underline{2\overset{2}{2}3}\ \underline{76}\ \underline{5.6}\ \underline{12}\ |\ \underline{31}\ \underline{6561}\ 5\ -\ |\ \underline{3.5}\ \underline{72}\ \underline{615}\ 5\ |$$

$$\underline{3.53}\ \underline{5672}\ 6.\ \underline{56}\ |\ \underline{1.\overset{3}{2}}\ \underline{53}\ \underline{2\overset{.}{3}2}\ \underline{165}\ |\ 3\ \overset{.}{1}\ \underline{6.165}\ \underline{3561}\ |\ 5.\ 0\ 0\ 0\ |$$

大提琴与独奏小提琴的首次二重唱，是梁祝二人草桥结拜的写照。乐队首次全奏爱情主题，独奏小提琴穿插应和，深化爱情主题。

（2）连接部：独奏小提琴的自由华彩。

（3）副部：同窗共读，ABACA 的回旋曲式。欢快活泼的 A 主题脱胎于越剧：

$$\underline{5.\overset{.}{3}23}\ |\ \underline{5.\ 6}\ |\ \underline{1.3}\ \underline{2\overset{.}{1}6}\ |\ \underline{5.\ 6}\ |$$ 它与主部的爱情主题形成鲜明对比。第一插部 B 是 A 的变化发展，由木管与弦乐以及小提琴与弦乐相互模仿而成；第二插部 C 中独奏小提琴模仿古筝的音调继续着两小无猜、无忧无虑的同窗生涯。整个副部给人以"夏天"的感觉。

（4）结束部：十八相送。爱情主题的变形发展，徐缓的慢板给人以秋天的凉意。断断续续的旋律传神地描绘出英台有口难开、欲言又止的心态。大、小提琴的第二次二重唱是依依不舍、长亭惜别的生动记录。结束部在乐队奏出秋风扫落叶的旋律中走向展开部。

展开部（音乐发展的中心）

（1）英台抗婚。由引子双簧管主题而来的下行旋律营造出严冬的肃杀气氛，而不协和的音响加剧了阴森恐怖的情绪，大管、圆号、长号、大号和低音弦乐构成代表封建势力的主题：$\underline{1\ 7\ 0\ \underline{61}}\ |\ \underline{\overset{.}{5}}\ \underline{\overset{.}{5}\ 0\ 0}\ |\ \underline{1\ 7\ 0\ \underline{61}}\ |\ 2\ 2\ 0\ 0\ |$ 冷酷、凶残、呼啸、咆哮。爱情主题出现了，失却了优雅和甜美，它以戏曲散板的节奏描绘英台的无助、惶恐和痛苦。乐队强烈的间奏之后，由副部衍生的反抗主题以强烈的切分和弦对抗着封建势力的主

题,越来激烈的竞奏引出乐曲的第一次高潮,封建势力主题压制了抗婚主题。

(2)楼台会。慢板,单簧管取代双簧管引奏,在微弱的弦乐震音背景上,独奏小提琴唱出缠绵悱恻的楼台会主题。感人至深的大、小提琴的第三次二重唱,入木三分地刻画了梁祝相对无语、肝肠寸断的生离死别场景。

(3)哭灵—投坟。这是音乐最具情感张力,同时最具中国音乐特色的部分。音乐呼啸而来,以京剧倒板和越剧嚣板的紧拉慢唱手法,让小提琴在"哭腔"中倾诉,刻画英台"哭坟"的悲天跄地,板鼓声声催逼的尖锐音响加剧了音乐的悲剧气氛。小提琴在"哭",乐队在"逼",对抗无时不在。当独奏小提琴向天地发出最后一声控诉后,乐队全奏达到全曲高潮,象征英台纵身投坟。

再现部:化蝶

长笛与竖琴把人们带入暴风雨后的清新世界,又是春光明媚,又是朗朗乾坤。加弱音器奏出的爱情主题呈现出轻盈缥缈、隐约朦胧的神秘色彩,这是告诉人们,这个"大团圆"的结局只是一个美丽的梦幻。

在钢琴晶莹剔透的伴奏下,小提琴奏出化蝶主题。爱情主题最后一次以乐队全奏形式出现,最后,音乐在静静叹息的音调中结束。

草长莺飞的江南三月,雨后初晴的阳光天地,上下翻飞的羽化之蝶……

爱在飞翔!

小提琴协奏曲《梁祝》

知识库:小提琴

小提琴(Violin)是一种弦乐器,广泛流传于世界各国,是现代管弦乐队弦乐组中最主要的乐器,音色优美,音域宽广,表现力极其丰富。钢琴被尊为"乐器之王",小提琴被尊为"乐器之后",钢琴、小提琴与古典吉他并称为世界"三大乐器"。

亲爱的同学们,让我们在迷人的音乐中感恩父母亲朋,歌颂人间真情。让我们带着浓浓的爱,继续我们神奇的音乐之旅。

单元三 与祖国同在

　　这里是祖先开辟的生存之地，这里是我们祖祖辈辈生于此长于此的家园。在这片土地上，我们世代繁衍生生不息，这片土地见证着我们民族的荣辱与悲欢。我们将灵魂融入这片土地，为了捍卫这片土地我们愿意把自己的一切奉献！

　　这就是我的祖国！

　　祖国，我们爱你，爱你秀美的山川、壮丽的江河；祖国，我们爱你，爱你悠久的历史、灿烂的文化；祖国，我们爱你，爱你勤劳勇敢、淳朴善良的人民；祖国，我们的命运与你血肉相连……亲爱的同学们，让我们透过优美的音乐旋律，去领略各个国家的自然风光和风土人情，去体验各国人民对自己祖国的炽烈情感。

　　与祖国同在，我们风雨同舟！

一、祖国之美

　　描绣你的模样，不知该用什么丝线？红色太淡，绿色太浅，金黄也不够鲜艳。

　　挑遍人间所有的色彩，也绣不出，绣不出你的容颜，你的容颜。

　　赞美你的形象，不知该用什么语言，伟大太轻，崇高太矮，圣洁也不够全面。

　　查遍人间所有的词典，也写不出，写不出一首诗篇，一首诗篇。

<div style="text-align:right">——歌曲《眷恋》</div>

（一）歌曲

1.《美丽中国》（何沐阳词曲）

5 6 1 2 6 5 5	1 2 6 1 5 —	5 6 1 2 3 2 2	2 1 6 3 2 —
蔚蓝色的天空 梦一望无际		苍黄色的大地 回荡着传奇	

```
3 2  3 5  5̇ 3  3 | 2 3  3 5  6̇  0 1 | 1 2  6̇ 1  2 3  5̇ 3 | 3 2.   2 - |
翠绿  色的  春    天   蓬勃  着生  机   我  用黑  眼睛  深深  凝望    你
```

水墨丹青是你大爱的写意，红色血脉流淌不屈的勇气，紫气东来祥瑞和平的记忆，我用赤诚的心紧紧拥抱你。

中国民族五声调式融入的是中国元素，歌词质朴内敛，用不同色彩诠释祖国的深厚底蕴。旋律细腻低回，巧妙搭配词中的色彩层次，拨动我们的心弦，让人感受祖国的宽广、美丽与温馨。

深深爱你美丽中国，历经千年沧桑依然美丽；永远爱你美丽中国，你风情万种雄浑飘逸。深深爱你美丽中国，荡尽人间风雨越发美丽；永远爱你美丽中国，你风光万里巍然屹立。屹立在这壮丽的天地。

歌曲的 B 段极富情感张力，深沉温厚的细腻与高亢激情的豪迈完美融合，抒发对伟大祖国无法抑制的炽热的真情。

《美丽中国》

歌曲《美丽中国》以一个当代人的全新视角诠释爱国情怀，描绘出全新的中华之魂。融入中国元素的质朴旋律张弛有度、柔中带刚，简洁自然却尽显蓬勃大气，极具让人荡气回肠的艺术感染力。

2.《乡音乡情》(晓光词、徐沛东曲)

第一乐段中首先描绘家乡沙海、碧湖、森林、海滩的美丽画面，然后是对故乡亲人的思念，插新禾的村姑，收青稞的阿爸，草原的童谣，山寨的酒歌，古老的传说，一幅幅画面映现在眼前，诗情画意跃然纸上。

单元三 与祖国同在

1.我爱戈壁滩沙海走骆驼， 我爱洞庭湖白帆荡碧波，
2.我爱运河边村姑插新禾， 我爱雪山下阿爸收青稞，

我爱北国的森林， 我爱南疆的渔火， 我爱崭新的村落。
我爱草原的童谣， 我爱山寨的酒歌， 我爱古老的传

歌曲的高潮在副歌："华夏土地哟生我养育我，九曲黄河哟滋润哺育我。"浓浓的乡情升华到对祖国的炽烈感激之情，这才是歌曲真正要表达的意义。

华夏土地哟 生我养育我，九曲 黄河哟 滋润哺育 我。

乡音难改哟乡情缠绵，乡情缠绵 哟乡音难改，一声声乡音啊

一缕缕乡情， 时时刻刻 萦绕在我心窝。

歌曲《乡音乡情》通过对祖国不同地域和不同风情的赞美，将热爱大自然和热爱祖国的情愫融为一体，抒发了中华儿女对祖国的挚爱之情。歌曲旋律流畅，充满个性，糅中西为一体、融古今于一炉，酿成最具有当代特色的中国艺术歌曲。

《乡音乡情》

3.《亲吻祖国》(雷子明词、戚建波曲)
太深太深，太深的记忆，太久太久，太久的分离，
祖国啊，让我亲亲你，祖国啊，让我亲亲你。

亲那画中的泰山， 亲那诗中的戈壁， 亲吻我那神奇的中原大地；
亲那泪中的欢笑， 亲那笑中的泪滴， 亲吻我那祖辈的黄河故里；

亲那长城的脊梁， 亲那黄河的血液， 亲吻我那华夏的丰功伟绩。
亲那甜中的酸苦， 亲那苦中的甜蜜， 亲吻我那梦中的五星红旗。

　　歌曲首先是强烈的情感喷发，一个"亲"字是那样动人心弦，它倾注的是百年的思念，背后是历史的苦难与沧桑。管弦乐队喷发而出，宏大而壮丽的气势更激荡我们的热血情怀。

　　在亲切轻柔的背景下，歌声饱含浓情，如诉如泣。

　　亲长城、亲泰山、亲黄河、亲戈壁，亲欢笑、亲泪滴、亲酸苦、亲甜蜜，面对游子对祖国的炽热情感，我们怎能不潸然泪下。正如歌曲《我的中国心》所唱："洋装虽然穿在身，我心依然是中国心，我的祖先早已把我的一切，烙上中国印。"因为我们都是华夏儿女，同为龙的传人。

《亲吻祖国》

　　《亲吻祖国》是为迎接香港回归祖国而创作的一首歌曲，歌词凝聚着词作者的心血和泪水，旋律饱含着曲作者难以抑制的深情。因为情深所以感动，因为意切所以情真！

（二）乐曲

1.《蓝色多瑙河圆舞曲》（〔奥〕约翰·施特劳斯曲）

　　《蓝色多瑙河圆舞曲》曲名取自卡尔·贝克的诗，"在多瑙河畔，美丽的蓝色多瑙河畔"，由"圆舞曲之王"小约翰·施特劳斯创作。乐曲采用典型的维也纳圆舞曲曲式，全曲由序奏、五首小圆舞曲和尾声七部分组成。

　　序奏：小提琴轻轻的和弦震音既像是潺潺的流水，又像是笼罩在多瑙河上朦胧的晨雾。在此背景下，圆号用它那厚实宽广的音色吹奏出全曲的主题动机：

`0 0135 | 5. 5. | 5 0513 | 2. 2. | 2` 主和弦分解而成的上行旋律，逐句增强的力度与层层扩展的宽度，描绘初升的太阳的曙光正在驱散晨雾，唤醒沉睡的大地。越来越活跃的音乐依次引出五首小圆舞曲。乐段衔接自然，紧凑流畅，丝丝入扣。

　　第一首小圆舞曲：A主题用序奏的旋律构成，音乐简洁明朗流畅舒展：

`1 3 5 | 5 - - | 5 - - | 5` 它带着希望与憧憬向我们宣告"春天来了"。

B 主题由 D 大调转为 A 大调，八分音符的顿音与休止符使音乐显得轻松活泼、跳跃洒脱，洋溢着春天的气息，这是春天的舞蹈：

| 0 40 30 | 30 20 20 | 0 20 #10 | #10 20 20 | 0 50 50 | 6 - 5 | 0 50 50 | 2 - 1 |

第二首小圆舞曲：A 主题每句先下行后上跳，音乐朝气蓬勃，富于动感与活力。多瑙河水在酣畅地奔流中不时溅起晶莹的浪花，两岸绿草如茵、花团锦簇：

| 5 | 4 0 5 | 4 0 5 | 3 - - | 3 2 5 | 4 0 5 | 4 0 5 | 2 - - 2 |

舒缓优雅、温柔醇厚的 B 主题，带着我们沿多瑙河顺流而下，空气中弥漫着泥土的芬芳，耳边回响着深情的歌唱： | 3 - - | 3 4 3 | 2 1 7 | 6 - - | 。

第三首小圆舞曲：A 主题雍容典雅： | 5 | 3 0 3 | 3 5 . 4 | 3 充满想象的绮丽，"白云像面网，在头上飘扬；遍地鲜艳的花朵，在她脚下开放"。

B 主题流畅而富有动力，快速的八分音符是热烈欢快的乡间舞蹈：

| 03 04 | 32 #12 32 | 21 71 5 | 54 40 40 | 40 30 30 |

第四首小圆舞曲：A 主题以分解和弦上行开始，妩媚秀丽，富于歌唱性：

| 5 | 51 35 1 | 1 7 6 | #5 6 7 | 7 - - | 这是深情拥抱大自然的内心感悟。

B 主题则富于强烈的舞蹈性，情绪热烈奔放，它是欢乐的歌唱，"春来了，多么美好"。

第五首小圆舞曲：歌唱性的 A 主题前面有一段间奏，弱奏的 A 主题旋律起伏回荡，充满柔美温情： | 1 2 3 | 4 6 . 1 | 4 6 . 1 | 4 - - 4 春回大地，多瑙河畔鲜花盛开。经过两次反复之后，导引出全乐队炽烈欢腾、音响华丽辉煌的 B 主题，音乐达到最高潮：

| 3 0 0 | 3 0 0 | 3 - - | 3 57 12 | 3 0 0 | 3 0 0 | 4 - - 4 |

尾声：以新的面貌依次再现了几个小圆舞曲的主要片段，这是对生命的讴歌，对祖国的礼赞，音乐带着人们的激情完成了自己的陈述。

《蓝色多瑙河圆舞曲》

名家名作

约翰·施特劳斯（1825—1899），奥地利作曲家，代表作有《蓝色多瑙河圆舞曲》《维也纳森林的故事》等，作品富于生活气息、优雅动听，被称为"圆舞曲之王"。

约翰·施特劳斯

《蓝色多瑙河圆舞曲》是一首音乐会圆舞曲，被称为奥地利的"第二国歌"。从乐曲中我们能产生身临其境的感觉，仿佛看到缓缓流淌的多瑙河，黎明时晨雾笼罩下的静谧，太阳升起时的温馨；仿佛看到多瑙河在美丽富饶的广袤平原上，一路豪情一路歌的洒脱；进而感受音乐带给我们的对故乡、对祖国的无限眷恋，对美好生活的热切向往。

2.《沃尔塔瓦河》（〔捷克〕斯美塔那曲）

《沃尔塔瓦河》是捷克作曲家斯美塔那交响诗套曲《我的祖国》中的第二首，乐曲为e小调,6/8拍。结构为：引子（两个源头）— A（沃尔塔瓦河）— B（森林狩猎）— C（乡村婚礼）— D（水仙女之舞）— A1（主题再现）— E（圣约翰峡谷）— A2（宽阔的沃尔塔瓦河）—尾声（流入易北河）。

乐曲开始，乐谱上标明的"沃尔塔瓦河第一个源头"，由独奏长笛悠缓地奏出：

671712 3 0 0 | 671712 123234 | 345432 321217 | 6 明亮而清丽的长笛声像清凉的小溪水在流动，竖琴与小提琴的拨弦，仿佛微波溅出的浪花，在阳光下闪着清冷的银光。音色温暖的单簧管奏出与长笛反向流动的音型，这是沃尔塔瓦河温暖的"第二个源头"。两个源头汇合成沃尔塔瓦河，小提琴和双簧管唱出沃尔塔瓦河的如歌旋律：

$\underline{3}$ | $\underline{6\ 7\ \dot{1}\ \dot{2}}$ | $\underline{3\ \underline{3}\ \underline{3}}.$ | $\underline{4.\ \underline{4}.}$ | $\underline{\underline{3}.\ \underline{3}\ \underline{3}}\ \underline{\underline{2}.\ \underline{2}\ \underline{2}}$ | $\underline{1\ \underline{2}\ 1}\ \underline{7.\ \underline{7}\ \underline{7}}\ \underline{6}.$ 引子中的"小溪"已变身为波涛翻滚的大河了。之后,主题转为雄壮明朗的大调式,再现时大、小调交织在一起,把情感的浪潮步步向前推进,使这支充满诗意的旋律,带着作曲家对民族的真挚情感,散发出史诗般宽广的气势,鸣响在捷克的大地上,进而传遍整个世界。

沃尔塔瓦河流过茂密的森林,圆号和小号是猎人狩猎的号角声;沃尔塔瓦河流过丰收的田野,小提琴和单簧管在婚礼上演奏快乐的波尔卡舞曲;管乐宁静柔和的和弦表明夜幕降临,小提琴在高音区唱着优美动听的慢板旋律,音乐散发着迷幻的色彩,这是描绘在朦胧的月光下,在波光粼粼的水面上,美丽的水仙女翩翩起舞的曼妙身姿;黎明中沃尔塔瓦河流经圣约翰峡谷,宏大的音响是惊涛骇浪猛烈撞击峭壁发出的震天轰鸣,惊心动魄激荡而下,景色豁然开朗,主题转为明朗的同主音 E 大调,表明河水已冲出险境。

尾声中史诗般庄严的主题象征着捷克的光荣历史,以凯旋进行的姿态流过布拉格,继续向远方流去……最后以两个威严的和弦结束全曲。

这是作曲家的解说:"沃尔塔瓦河有两个源头——流过寒风呼啸的森林的两条小溪,一条清凉,一条温和。这两条溪水汇合成一道洪流,冲着卵石哗哗作响,映着阳光闪耀光芒。它在森林中逡巡,聆听猎号的回音;它穿过庄稼地,饱览丰盛的收获。在它两岸,传出乡村婚礼的欢乐声,月光下,水仙女唱着迷人的歌在浪尖上嬉戏。在近旁荒野的悬崖上,保留着昔日光荣和功勋记忆的那些城堡废墟,谛听着它的波浪喧哗。顺着圣约翰峡谷,沃尔塔瓦河奔泻而下,冲击着山岩峭壁,发出轰然巨响,而后河水更广阔地奔向布拉格,流经古老的维谢格拉德,显出它全部的瑰丽和庄严。沃尔塔瓦河继续滚滚向前,最后同易北河的巨流汇合并逐渐消失在远方。"

《沃尔塔瓦河》

名家名作

斯美塔那(1824—1884),捷克作曲家,是"捷克民族音乐之父",代表作有交响诗《我的祖国》和歌剧《被出卖的新嫁娘》等。

斯美塔那

交响诗《我的祖国》分六个乐章：第一乐章《维谢格拉德》，描写古代捷克的光荣历史；第二乐章《沃尔塔瓦河》，描写纵贯捷克的沃尔塔瓦河的风貌；第三乐章《萨尔卡》，描写传说中的捷克民族女英雄；第四乐章《捷克的田野和森林》，描写捷克的自然风光；第五乐章《塔波尔》和第六乐章《布兰尼克山》，描写捷克人民与异族压迫者的斗争。《我的祖国》表达了作曲家对祖国壮美山河的热爱，对民族历史和英雄人物的敬仰。啊！我深深爱着我的祖国！

《我的祖国》中最著名的就是第二乐章《沃尔塔瓦河》，乐曲图画般地描绘了给予捷克人生命和骄傲的沃尔塔瓦河，这是一首回响在时间中的"画"。

二、祖国之爱

谁不爱自己的母亲，用那滚烫的赤子心灵
谁不爱自己的母亲，用那闪光的美妙青春
亲爱的祖国，慈祥的母亲
长江黄河欢腾着，欢腾着深情，我们对您的深情
蓝天大海储满着，储满着忠诚，我们对您的忠诚

——歌曲《祖国，慈祥的母亲》

祖国是我们根之所在、情之所系。祖国啊，我亲爱的祖国，您是我们心中最深的依恋！

（一）歌曲

1.《我爱你，中国》（瞿琮词、郑秋枫曲）

百灵鸟从蓝天飞过，我爱你，中国！

引子开门见山,直抒胸臆,似自由奔放的山歌,似戏曲之中的导板,速度自由,音调高亢明亮。接着歌曲深情倾诉:

我爱你春天蓬勃的秧苗,我爱你秋日金黄的硕果。我爱你青松气质,我爱你红梅品格,我爱你家乡的甜蔗,好像乳汁滋润着我的心窝……

我爱你碧波滚滚的南海,我爱你白雪飘飘的北国。我爱你森林无边,我爱你群山巍峨,我爱你淙淙的小河,荡着清波从我的梦中流过。

歌曲结尾激情唱出:"我爱你中国,我爱你中国,我要把最美的青春献给你,我的母亲,我的祖国!"

《我爱你,中国》

歌曲《我爱你,中国》是电影《海外赤子》的插曲,一首经典的爱国歌曲,旋律发展脉络清晰,层层推进,情感跌宕起伏,动人心弦。

2.《共和国之恋》(刘毅然词、刘为光曲)

《共和国之恋》

　　《共和国之恋》是"起承转合"结构，第一句前半句是以级进为主的平稳旋律，到第六小节风云突变，出现下行八度伴着切分的节奏，这是发自心底的情感涌动，让我们情不自禁地攥紧拳头。第二句"承"第一句，旋律大致相同，八度大跳提前到第五小节，是生死相依的庄严宣誓。第三句是"转"句，首先是小节数由6（3+3）取代8（4+4），八度大跳在句首，那是情感不可抑止喷涌而出，并且在下半句进行重复。456与432的反行手法匠心独具，前者推进情绪的激昂，后者平复激动的情感，从而引出和第二句旋律完全相同的第四"合"句，表明这种爱是那样内敛、绵长与深沉。

　　《共和国之恋》是同名电视系列片的主题歌，是一首科学工作者群体的颂歌。在旋律的回旋往复层层递进中描述内心涌动的情感，旋律优美，情真意切，蕴含着对祖国母亲深沉的爱。"纵然我扑倒在地，一颗心依然恋着你"，是积劳成疾、英年早逝的科学家的挽歌；"当世界向你微笑，我就在你的泪光里"，是科学家十几年音信杳然，家人流泪期盼的事迹浓缩。歌词没有出现一处"祖国"的字样，但那种对祖国的大爱，流淌在歌词里，凝结在旋律中。

3.《龙的传人》（侯德健词曲）

龙的传人

1=G 4/4

侯德建 词曲

| 6 7̲1̲ 2 | 3̲2̲ 1 | 1̲7̲ 6 - | 6 7̲1̲ 2 | 3̲2̲ 1 | 1̲2̲ 3 - |

1.遥远的东方有一条江，　它的名字就叫长江，
2.古老的东方有一条龙，　它的名字就叫中国，
3.百年前宁静的一个夜，　巨变前夕的深夜里，

| 6 7̲1̲ 2 | 3̲2̲ 1 | 1̲7̲ 6 - | 7 7 7 | 1̲7̲ 6 | 6̲5̲ 6 - |

遥远的东方有一条河，　它的名字就叫黄河。
古龙的东方有一群人，　他们全都是龙的传人。
枪炮声敲碎了宁静夜，　四面楚歌是姑息的剑。

| 3 3 3 | 2̲1̲ 2 | 2̲3̲ 2 - | 1 1 1̲ 2̲ | 1̲ 7̲ | 7̲1̲ 7̲ - |

虽不曾看见长江美，　梦里常神游长江水，
巨龙脚底下我成长，　长成以后是龙的传人，
多少年炮声仍隆隆，　多少年又是多少年，

70

单元三　与祖国同在

```
3    3    3    21  | 2   23  2   -  | 1   1   7̣   1.7̣ | 6̣   6̣5̣  6̣   - ‖
虽   不   曾  听过   黄   河   壮       澎  湃  汹   涌      在   梦   里
黑   眼   睛  黑头发 黄   皮   肤       永  永  远   远    是龙 的   传   人
巨   龙   巨  龙你   擦   亮   眼       永  永  远   远   地  擦   亮   眼
```

《龙的传人》

《龙的传人》是一首台湾校园歌曲，歌词质朴隽永，音域只有六度，且全部是级进的旋律，但它却承载了中华民族割舍不断、血浓于水的炽烈情感。是啊，无论在大陆、台港澳，还是世界的每一个角落，黑眼睛黑头发黄皮肤的华夏子孙啊，请牢记，我们拥有共同的荣耀与屈辱，我们同宗同祖，我们都是龙的传人。

4.《绿叶对根的情意》（王健词、谷建芬曲）

不要问我到哪里去 / 我的心依着你

不要问我到哪里去 / 我的情牵着你

我是你的一片绿叶 / 我的根在你的土地

春风中告别了你 / 今天这方明天那里

不要问我到哪里去 / 我的心依着你

不要问我到哪里去 / 我的情牵着你

无论我停在哪片云彩 / 我的眼总是投向你

如果我在风中歌唱 / 歌声也是为着你

唔，不要问我到哪里去 / 我的路上充满回忆

你也祝福我 / 我也祝福你 / 这是绿叶对根的情意

《绿叶对根的情意》

《绿叶对根的情意》是一首饱含款款深情的通俗歌曲，歌词借叶与根的关系，比喻自己与祖国、与故乡之间割舍不断的血肉联系。通篇没有一个爱祖国爱故乡的词句，但其中的浓浓深情一展无遗，是"不着一字而尽得风流"的现代经典。音乐主题磅礴大气、感人肺腑，一个即将离家的游子对故土的深深眷恋之情跃然纸上，让人不禁泪湿衣襟。

（二）歌剧选曲

1.《雪绒花》（〔美〕奥斯卡·汉默斯坦词、〔美〕理查德·罗杰斯曲）

《雪绒花》是美国音乐剧《音乐之声》的插曲。剧情为：上校不想在纳粹统治下的自己的祖国奥地利当傀儡，决定在德国军官音乐会上当夜逃离奥地利。音乐会上，上校抱着吉他自弹自唱，想着被纳粹德国铁蹄蹂躏的祖国，唱着唱着便哽咽起来。这时全家走上去

一起深情演唱，被他们的深情感染，全场的奥地利观众齐声唱了起来，祈祷这"小而白、洁又亮"的高山小花儿，保佑自己的祖国永远平安。歌声也深深震撼着我们每一个人的心灵，因为我们都把祖国放在自己心中。

雪 绒 花
——影片《音乐之声》插曲

〔美〕奥斯卡·汉默斯坦 词
〔美〕理查德·罗杰斯 曲
薛 范 译配

1=F 3/4

mf
3 — 5 | 2 — — | 1 — 5 | 4 — — | 3 — 3 | 3 4 5 6 |
雪　绒　花，　　　雪　绒　花，　　　清　晨　迎　着　我　开

5 — — | 3 — 5 | 2 — — | 1 — 5 | 4 — — | 3 — 5 | 5 6 7 |
放。　　　小　而　白，　　　洁　而　亮，　　　向　我　快　乐　地

1 — — | 1 — — | f
2. 5 5 | 7 6 5 | 3 — 5 | 1 — — |
摇　　　晃。　　　白　雪　般　的　花　儿，愿　你　芬　芳，

6 — 1 | 2 — 1 | 7 — — | 5 — — | mf
3 — 5 | 2 — — |
永　远　开　花　生　　　长。　　　雪　绒　花，

渐慢
1 — 5 | 4 — — | 3 — 5 | 5 6 7 | 1 — — | 1 — 0 ‖
雪　绒　花，　　　永　远　祝　福　我　家　乡。

《雪绒花》

2.《飞吧，思念，展开金色的翅膀》(〔意〕索莱拉词、〔意〕威尔第曲)

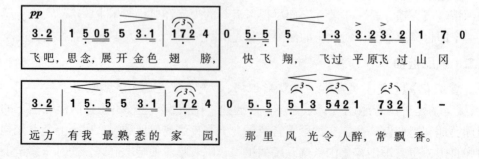

……

飞向那约旦河捎去问候，去凭吊锡安山上破败的庙堂。

我的故国，你美丽而不幸，经历多少悲和欢，最难忘。

为什么先知者金色的竖琴悬挂在柳树上默默不响？

唱一唱梦魂中家乡歌谣，一想起旧岁月痛断肠。

我们在苦难中强忍悲伤，我们在黑暗中藏着梦想。

祖国啊赐予我们力量，能支撑到最后见天光。

飞吧！让思念，展开金色的翅膀！

《飞吧，思念，展开金色的翅膀》又称《希伯来奴隶之歌》，歌曲的动力蕴含在简洁朴实的旋律中，在38小节的作品中4小节主题重复出现了四次，每次只是后半句稍有变化，既发展了作品，又保持了思想统一。开始几个声部宽广的齐唱，给人以思念故土的意境。弱—突强—弱的力度设计是情绪跌宕起伏的展现。因为这是被俘的犹太人在即将被巴比伦人处决前的祈祷……音乐贴合着他们怀念故国、思念家园的心情。

《飞吧，思念，展开金色的翅膀》

斯卡拉大剧院的经理要求威尔第创作一部歌剧，烦躁的作曲家把剧本《纳布科》摔到了地上，但一句"飞吧，我的思念，展开金色的翅膀"引起他的注意，这句诗吸引他一口气读完了作品。故事里希伯来人的爱国情感深深震撼了作曲家的心灵，让他决心为人民而歌唱，为尚未摆脱奥地利统治的祖国而战斗！一部风格雄浑、气势磅礴的伟大歌剧就此诞生。《纳布科》于1842年3月9日首演，立即成为反对奥地利专制暴政的号召，第三幕中的合唱《飞吧，思念，展开金色的翅膀》成为意大利争取民族独立的战歌，威尔第因此成为意大利最伟大的作曲家。1901年1月27日威尔第与世长辞，意大利以民族英雄的规格为他举行葬礼，成千上万人唱着这首歌曲，扶送他的灵柩为他送葬。

《纳布科》演出剧照

（三）乐曲

1.《c小调（革命）练习曲》（〔波兰〕肖邦曲）

似呐喊似霹雳的一个强有力属七和弦拉开《c小调（革命）练习曲》的序幕。然后左手开始了十六分音符瀑布式的音流奔涌，下行的音阶式旋律是肖邦以自己的方式告诉我们，华沙起义失败了！

三次翻滚是肖邦听到噩耗后，内心如翻江倒海般的情感涌动。右手沉重的八度和弦是肖邦以自己的方式告诉我们，全体波兰人民抗击外侮具有坚定不移的不屈意志。

第二段具有间奏的性质，曲调悲愁、哀痛，这是波兰人的悲伤与愤慨，旋律一系列的转调使情感由深情变为坚毅。

第三段是第一段的再现，调性回归c小调，但加入三连音等新元素的动机更增加了乐曲的激情和气势。结尾这两个极强力度的和弦结束在C大调上，这是肖邦的情感极点，也是波兰人民抗击外侮百折不挠的必胜信念！

《c小调（革命）练习曲》

名家名作

肖邦（1810—1849），波兰作曲家、钢琴家。肖邦是历史上最具影响力和最受欢迎的钢琴作曲家之一，是欧洲19世纪浪漫主义音乐的代表人物。他的作品以波兰民间歌舞为基础，一生致力于钢琴音乐创作，把夜曲、波罗乃兹舞曲提高到一个全新的层次，被誉

为"钢琴诗人",舒曼评论肖邦的音乐是"隐藏在鲜花中的大炮"。肖邦去世后葬在巴黎,但按照他的遗愿,心脏被送回了波兰。

肖 邦

《c小调(革命)练习曲》表达的是肖邦在华沙革命失败后悲痛欲绝的内心感受,全曲激昂悲愤,肖邦在日记中写道:"啊!上帝,你还在么?……我在这里赤手空拳,丝毫不能出力,只是唉声叹气,在钢琴上吐露我的痛苦。"于是肖邦把这种撕心裂肺的感受幻化为音符,左手的滚滚音流和右手坚定刚毅的曲调在钢琴上呼啸咆哮,乐曲中的悲痛是祖国波兰的苦难,乐曲中的愤怒是波兰人民的不屈斗志。

2.《1812序曲》〔俄〕柴可夫斯基曲

引子:音乐从寂静中缓缓流出: | 1̲1̲ | 2 3 1̲1̲ | 2̲3̲ 4̲4̲4̲4̲ | 4 - - | 这是一首古老的赞美诗,3/4拍,作曲家在描绘祖国俄罗斯广袤的土地和人民平静安宁的生活。音乐的发展使主题变得庄严宏伟。之后,在低音部出现暴风雨即将到来的不安音调,战火笼罩俄罗斯。一个骑兵主题在小军鼓的背景上由圆号和木管奏出:

| 0̲5̲5̲1̲2̲ 3̲2̲1̲2̲ 3̲1̲ 1 | 0̲5̲5̲1̲2̲ 3̲2̲1̲2̲ 3̲1̲ 1 | 这是4/4拍的进行曲,俄罗斯人民走向抗战前线。

呈示部:主部主题以重音和切分音模拟的刀剑相击声和马蹄声敲打着我们的耳鼓:

| 4 | 4 4̲3̲2̲3̲ 2̲1̲7̲6̲ 5 7 | 4̲6̲ 2̲4̲ 7̲2̲ 3̲3̲#4̲#5̲ | 6 。风驰电掣的速度描述两军的鏖战。在音乐情绪发展到乐队全奏表达的顶点后,象征拿破仑的法国侵略军主题出现,著名的《马赛曲》: | 0̲5̲5̲ 5̲5̲ | 1 1 2 2 | 5.3̲ 1 1̲3̲1̲ | 6 4 3 2 | 1 《马赛曲》以变奏的形式反复出现,一首奋起抵抗的主题与之相对,两个主题编织着弥漫在浴血战场上的滚滚硝烟。乐曲平静下来,充满俄罗斯民歌风格的副部主题以明朗抒情的旋律,舒缓而优美地展现出来: | 1̇ | 5.5̲ 5̲4̲3̲2̲ | 5 5 0 2 | 5.5̲ 5̲4̲3̲2̲ | 5 - 它通过对俄罗斯广阔大地、壮丽山河的描绘,表达了俄罗斯人民对故乡的思念和对祖国的热爱。另一个舞曲性质的旋律,以明快、幽默、热情的情绪,表现俄罗斯人民面对危难时,抱定祖国必胜的坚定信念。

展开部:战争重新回到了音乐中,《马赛曲》在惊心动魄的鼓、钹(大炮)中反复出现,这是一场惊天动地的鏖战。

再现部：战斗依然激烈，但象征俄罗斯军队的主部主题越来越铿锵有力、声势浩大，而象征法国军队的《马赛曲》则从强到弱，渐渐失去了其凯旋的胜利特征，被压缩、被逼到了低音区，直至消失，俄罗斯人民胜利了！

尾声中引子的众赞歌变成了凯旋曲，炮声和教堂的钟声是俄罗斯人民对最终胜利的宣告，乐曲以欢庆的情绪结束。

《1812序曲》

柴可夫斯基（1840—1893），俄罗斯作曲家。代表作有钢琴套曲《四季》、《降b小调第一钢琴协奏曲》、《1812序曲》、《第六交响曲"悲怆"》、歌剧《叶甫盖尼·奥涅金》以及舞剧《天鹅湖》《胡桃夹子》等。柴可夫斯基的音乐真挚、热忱、感人，将俄罗斯民族风格与西欧音乐巧妙融合，富有难以言传的魅力。

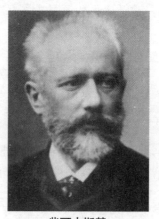

柴可夫斯基

《1812序曲》全名《用于莫斯科救主基督大教堂的落成典礼为大乐队而作的1812年庄严序曲》，奏鸣曲式，音乐描述了1812年俄军击溃拿破仑侵略军的历史故事。该曲以炮火声闻名，在一些户外演出中曾使用真的大炮。作曲家以多视角、多手段描述了一个令人热血沸腾的故事，其高超的技巧使音乐具有丰富的层次感和逼真的画面感。有趣的是，柴可夫斯基自己对作品并不满意，他在给梅克夫人的信中说，"此曲可能没有任何艺术价值"。但这首乐曲成为他最受大众欢迎的作品，著名作家高尔基称赞："它的声音表达出这一庄严的历史时刻，极其成功地描绘了人民奋起保卫祖国的威力及其雄伟气魄。"

三、祖国颂

 我和我的祖国，一刻也不能分割，无论我走到哪里，都留下一首赞歌。
 我歌唱每一座高山，我歌唱每一条河，袅袅炊烟，小小村落，路上一道辙。
 我最亲爱的祖国！我永远紧依着你的心窝，你用你那母亲的脉搏和我诉说。
 我的祖国和我，像海和浪花一朵，浪是那海的赤子，海是那浪的依托。
 每当大海在微笑，我就是笑的漩涡，我分担着海的忧愁，分享海的欢乐。
 我最亲爱的祖国！你是大海永不干涸，永远给我碧浪清波，心中的歌。

<div align="right">——歌曲《我和我的祖国》</div>

 祖国是祖先开垦的土地，是祖祖辈辈繁衍生息的家园，已经融入我们的血液和灵魂。让我们敞开心扉激情放歌，赞颂生我养我的祖国！

（一）歌曲

《我的祖国》（乔羽词、刘炽曲）

[乐谱：
1. 一条大河波浪宽，风吹稻花香两岸；我家就在岸上住，听惯了艄公的号子，看惯了船上的白帆。
2. 姑娘好像花一样，小伙心胸多宽广，为了开辟新天地，唤醒了沉睡的高山，让那河流改变了模样。
3. 好山好水好地方，条条大路都宽畅；朋友来了有好酒，若是那豺狼来了，迎接它的有猎枪。]

 这是歌曲的主歌，优美抒情，亲切自然，娓娓道来。"一条大河"的内涵就是祖国，词作者乔羽认为：不管哪里的人，家乡总会有一条河，只要一想起家，脑海里就会浮现出这条河。

 歌曲的副歌是合唱，由抒情的4/4拍变为节奏感更强的2/4拍，抒发对祖国的炽热情感。

 这是美丽（英雄／强大）的祖国，是我生长的地方。
 在这片辽阔（古老／温暖）的土地上，
 到处都有明媚的风光（青春的力量／和平的阳光）。

《我的祖国》

（二）大合唱

《黄河大合唱》（光未然词、冼星海曲）

序曲《黄河船夫曲》

管弦乐队演奏的序曲概括了全曲，刻画了人民的意志和力量，象征着崇高伟大的民族精神。《黄河船夫曲》采用了劳动号子的体裁形式，展现了在乌云满天惊涛拍岸中，船夫与暴风雨奋力拼搏的生动形象，表现了华夏子孙吃苦耐劳和一定能到达胜利彼岸的优秀品质。粗犷的号子以领唱、合唱的形式表达出来，具有强烈的生活气息和艺术感染力，展示了可歌可泣的史诗的第一幕。

（朗诵词）朋友！你到过黄河吗？你渡过黄河吗？你还记得河上的船夫拼着性命和惊涛骇浪搏战的情景吗？如果你已经忘掉的话，那么你听吧！

（合唱）

咳哟！划哟……

乌云啊，遮满天！波涛啊，高如山！冷风啊，扑上脸！浪花啊，打进船！咳哟！划哟……伙伴啊，睁开眼！舵手啊，把住腕！当心啊，别偷懒！拼命啊，莫胆寒！咳！划哟！咳！划哟！不怕那千丈波浪高如山！行船好比上火线，团结一心冲上前！咳！划哟！咳！划哟！……咳哟！咳哟！哈哈哈哈……

我们看见了河岸，我们登上了河岸，心啊安一安，气啊喘一喘。

回头来，再和那黄河怒涛决一死战！决一死战！决一死战！决一死战！

咳！划哟……

《黄河船夫曲》

男高音独唱《黄河颂》

一首以黄河象征祖国的热情颂歌，充满了博大、豪放的情怀。第一部分以平稳的节奏、宽广的气息歌唱了黄河的雄姿。第二部分以热情奔放的旋律赞美中华民族五千年的灿烂文化，热情激昂地颂扬了中华民族的英雄气概。

（朗诵词）朋友！黄河以它英雄的气魄，出现在亚洲的原野；它表现出我们民族的精神伟大而又坚强！这里，我们向着黄河，唱出我们的赞歌。

（独唱）

我站在高山之巅，望黄河滚滚，奔向东南。金涛澎湃，掀起万丈狂澜；浊流婉转，结成九曲连环；从昆仑山下，奔向黄海之边，把中原大地劈成南北两面。

啊，黄河！你是中华民族的摇篮！五千年的古国文化，从你这发源；多少英雄的故事，在你的身边扮演！啊，黄河！你是伟大坚强，像一个巨人出现在亚洲平原之上，用你那英雄的体魄筑成我们民族的屏障。

啊，黄河！你一泻万丈，浩浩荡荡，向南北两岸伸出千万条铁的臂膀。我们民族的伟大精神，将要在你的哺育下发扬滋长！我们祖国的英雄儿女，将要学习你的榜样，像你一样的伟大坚强！像你一样的伟大坚强！

《黄河颂》

配乐诗朗诵《黄河之水天上来》（略）

合唱《黄水谣》

民谣风格的抒情叙事曲，朴素的音调优美动人。第一部分描写了奔流不息的黄河之水和中华儿女美好安宁的和平生活。第二部分主题深沉、痛苦，描写了日寇侵略后，妻离子散天各一方的悲惨情景。音乐在低沉的情绪中结束，使人久久难忘。

（朗诵词）是的，我们是黄河的儿女！我们艰苦奋斗，一天天地接近胜利，但是，敌人一天不消灭，我们便一天不能安身；不信，你听听河东民众痛苦的呻吟。

（合唱）

黄水奔流向东方，河流万里长。水又急浪又高，奔腾叫啸如虎狼。开河渠，筑堤防，河东千里成平壤。麦苗儿肥啊豆花儿香，男女老少喜洋洋。

自从鬼子来，百姓遭了殃！奸淫烧杀，一片凄凉，（凄凉）扶老携幼，四处逃亡，（逃亡）丢掉了爹娘，回不了家乡！

黄水奔流日夜忙，妻离子散，天各一方！妻离子散，天各一方！

《黄水谣》

对唱与合唱《河边对口曲》

如民间小曲般亲切而富于乡土气息，通过叙事般的对唱形式，描写了国土沦丧后，人民在日寇铁蹄下的悲惨遭遇。

（朗诵词）妻离子散，天各一方！但是，我们难道永远逃亡？你听听吧，这是黄河边上两个老乡的对唱。

（对唱，合唱）
张老三，我问你，你的家乡在哪里？我的家，在山西，过河还有三百里。
我问你，在家里，种田还是做生意？拿锄头，耕田地，种的高粱和小米。
为什么，到此地，河边流浪受孤凄？痛心事，莫提起，家破人亡无消息。
张老三，莫伤悲，我的命运不如你！为什么，王老七，你的家乡在何地？
在东北，做生意，家乡八年无消息。这么说，我和你，都是有家不能回！
仇和恨，在心里，奔腾如同黄河水！黄河边，定主意，咱们一同打回去！
为国家，当兵去，太行山上打游击！从今后，我和你一同打回老家去！

《河边对口曲》

女声独唱《黄河怨》
　　一个遭受日寇蹂躏的妇女以低沉凄惨、悲痛欲绝的音调哭诉自己的悲惨遭遇和失去孩子的痛苦，她只能留下"把血债清算"的遗愿投入滚滚黄河的怀抱，这是民族的深仇大恨！
　　（朗诵词）朋友！我们要打回老家去！老家已经太不成话了！谁没有妻子儿女，谁能忍受敌人欺凌？亲爱的同胞们！你听听一个妇人悲惨的歌声。
　　（独唱）
　　风啊，你不要叫喊！云啊，你不要躲闪！黄河啊，你不要呜咽！
　　今晚，我在你面前哭诉我的仇和冤。命啊，这样苦！生活啊，这样难！鬼子啊，你这样没心肝！宝贝啊，你死得这样惨！我和你无仇又无冤，偏让我无颜偷生在人间！狂风啊，你不要叫喊！乌云啊，你不要躲闪，黄河的水啊，你不要呜咽！
　　今晚，我要投在你的怀中，洗清我的千重愁来万重冤！丈夫啊，在天边！地下啊，再团圆！你要想想妻子儿女死得这样惨！你要替我把这笔血债清算！你要替我把这笔血债清还！

《黄河怨》

齐唱、轮唱《保卫黄河》
　　表现游击健儿的英勇气概，是一首战斗进行曲。"龙格龙格龙格龙"的衬词此起彼伏，波澜壮阔的宏伟场面和乐观主义的民族精神跃然眼前。
　　（朗诵词）但是，中华民族的儿女啊，谁愿意像猪羊一般任人宰割？我们抱定必死的决心，保卫黄河！保卫华北！保卫全中国！
　　（多声部合唱）
　　风在吼，马在叫，黄河在咆哮，黄河在咆哮，河西山冈万丈高，河东河北高粱熟了。万山丛中，抗日英雄真不少！青纱帐里，游击健儿逞英豪！端起了土枪洋枪，挥动着大

刀长矛，保卫家乡！保卫黄河！保卫华北！保卫全中国！

《保卫黄河》

混声合唱《怒吼吧，黄河》

整部大合唱的终曲，也是全曲的高潮。前面出现过的几个基本主题得到了综合的展现，愤怒的情绪、战斗的号角、坚定的节奏、丰满的合唱，以宏伟的气势使音乐达到了最高潮，作品在乐队全奏和八声部合唱气吞山河的澎湃波涛中结束。

（朗诵词）听啊，珠江在怒吼！扬子江在怒吼！啊！黄河！掀起你的怒涛，发出你的狂叫，向着全中国被压迫的人民，向着全世界被压迫的人民，发出你战斗的警号吧！

（合唱）

怒吼吧，黄河！掀起你的怒涛，发出你的狂叫！向着全世界的人民，发出战斗的警号！啊！五千年的民族，苦难真不少！铁蹄下的民众，苦痛受不了！

但是，新中国已经破晓；四万万五千万民众已经团结起来，誓死同把国土保！你听，你听，你听：松花江在呼号；黑龙江在呼号；珠江发出了英勇的叫啸；扬子江上燃遍了抗日的烽火！

啊！黄河！怒吼吧！怒吼吧！怒吼吧！向着全中国受难的人民，发出战斗的警号！向着全世界劳动的人民，发出战斗的警号！

《怒吼吧，黄河》

名家名作

冼星海（1905—1945），人民音乐家，代表作有《在太行山上》《黄河大合唱》等大量不朽名作。

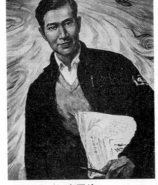

冼星海

1939年1月，诗人光未然在延安除夕联欢会上，朗诵了新诗《黄河大合唱》。冼星海听后异常兴奋，在繁重的教学之余，用一周的时间创作了这部史诗般的作品。作品引起巨大反响，很快传遍整个中国。

　　《黄河大合唱》是我国近代合唱音乐的一座光辉的里程碑，它用感情饱满的笔墨，歌颂了我们灾难深重的伟大祖国，表现了中华民族的伟大精神和不可战胜的力量。作品以抗日和爱国两个主题为中心，它的声音在神州大地乃至世界各地一次次响起，激励着中国人从苦难走向胜利，进而成了中华民族坚贞不屈、英勇顽强性格的象征。无论身在何地的中国人，只要听到《黄河大合唱》的旋律，都会想起自己是龙的传人、炎黄子孙，一条九曲黄河孕育了伟大的中华民族，一部《黄河大合唱》凝聚了中华民族的伟大精神。

　　合唱（chorus）起源于欧洲的教堂，是每一声部由多人演唱的多声部声乐形式。在歌剧中指群众角色演唱的声乐曲，起到刻画环境、渲染气氛、表现思想感情等作用；在音乐会中是大合唱体裁的一部分，亦可独立表演。其类型有混声合唱、同声合唱、二重合唱等。根据声部的多少，又可分为二部合唱、三部合唱、四部合唱等。

（三）歌剧选曲

《威廉·退尔序曲》（〔意〕罗西尼曲）

第一部分：行板，3/4拍。广阔而柔美的引子首先由一支大提琴唱出：很快成为优美的大提琴五重奏，这是晨曦之中的美丽瑞士，威廉·退尔祖祖辈辈生活的家园，他热爱的祖国。白雪皑皑的峰峦，葱郁茂密的森林，一个如诗如画、世外桃源般的万壑千崖的秀丽山国浮现在我们眼前。用温暖、深沉的音色奏出的这个主题是威廉·退尔平静幸福的生活。

这一段优美动人的旋律：描绘了瑞士美丽的自然风光，瑞士人民对祖国和生活的热爱。但就在这瑞士山间平静的黎明，似隐隐雷声的定音鼓的轻微震音，预示着暴风雨的到来。

第二部分：甚快板，2/2拍。这个乐章是暴风雨场面的描绘，乌云翻滚，狂风怒号，从第一、二小提琴描述远方逼近的疾风密云开始，音乐似暴风骤雨、山呼海啸，这是瑞士人民抗击外侮的风暴。雨过天晴，瑞士人民挣脱奥地利残暴统治的桎梏，但远处还有电闪和雷声。

第三部分：行板，3/8拍，暴风雨过后清新的田园景色。英国管吹出阿尔卑斯山的牧歌旋律：长笛像闪着银光的欲滴露珠，装饰着美妙的牧歌，世界和平宁静。

第四部分：终曲，快板，2/4 拍。牧歌最后一个音消失，号角响起，这是瑞士革命军反抗外侮的号角：5 055 | 5 055 | 53 13 | 53 51 | 53 13 | 53 51 | 5 号角马上转化为 55 | 5 55 5 55 | 12 3 55 | 5 55 1 33 | 2 7 5 0 | 英勇雄壮、充满光和热的进行曲。如此平常的节奏和旋律却爆发出令人难以置信的力量，如排山倒海般的气势震撼人们心灵，这是千军万马的风驰电掣，这是不可战胜的磅礴力量，这是庆祝胜利的万众欢呼，这是民族精神的至高颂扬！

《威廉·退尔序曲》

罗西尼（1792—1868），意大利著名作曲家，意大利歌剧的代表人物。代表作有歌剧《塞尔维亚的理发师》《威廉·退尔》等。

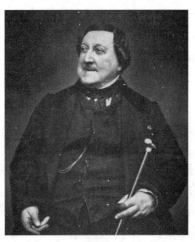

罗西尼

罗西尼的歌剧《威廉·退尔》，改编自德国诗人和剧作家席勒的同名剧作，作品讲述 13 世纪瑞士农民反抗奥地利暴政的故事，歌颂了瑞士人民的英勇斗争精神。序曲比歌剧本身更为有名，是音乐会上的经典曲目。旋律优美源自瑞士阿尔卑斯山的自然环境，节奏活泼刚强源自瑞士革命志士为祖国而战的慷慨激昂。为他国英雄讴歌，是因为作曲家的祖国意大利当时同样在奥地利的统治之下。

（四）乐曲

1.《红旗颂》（吕其明曲）

交响诗《红旗颂》是以红旗为主题，描绘了中华人民共和国成立庆典上，第一面五星红旗升起的情景。乐曲融入了《东方红》和《义勇军进行曲》的旋律，以庄严恢宏的史诗般气势，热情讴歌了伟大的中国人民在红旗的指引下一路前行，从胜利走向胜利的英雄气魄。

乐曲开始，小号奏出以国歌为素材的引子：1.3 | 5. 555 6 5 | 5 预示着第一面五星红旗即将升起。

紧接着，弦乐奏出舒展、优美的颂歌主题：

1 21 72 6 | 5 - - - | 5. 43 23 5 | 2 - - - | 这是中国人民对祖国、对领袖的尽情歌颂。时强时弱的力度使音乐营造出色彩变化，把人们的思绪带到天安门广场，五星红旗正在冉冉升起。

双簧管宛如春风拂面的如歌旋律，是人们对红旗至深的情与爱的体现：

5 6 5 | 3 - 35 6 5 | 3.4 32 1. 5 | 5 4 35 2. 3 | 2 6 13 7 2 2 7 6 1 | 5 - 5

乐曲逐步发展引向了展开性的中间部分，动力感极强的连续三连音节奏，将中间部分的颂歌主题变成铿锵有力的进行曲，这是回顾那红旗漫卷、艰苦卓绝的峥嵘岁月，抒发着昂然奋进一往无前的豪迈斗志，凯旋的旋律饱含着胜利的喜悦。

再现部使人们的思绪从回忆中回到庆典现场，尾声的号角更加雄伟嘹亮，形成强劲有力的最高潮，整部乐曲气势磅礴震撼人心。

2.《芬兰颂》（〔芬兰〕西贝柳斯）

《红旗颂》

音乐开始，铜管群在低音区怒吼出"苦难"的动机，它浑浊、粗犷、沉重和强烈，蕴藏着不屈的反抗力量和对自由的强烈渴望，这是全曲的基调。第二个主题

拍： 2 - - - | 3 - 4 - 3 - 1 - | 2 - 7 - | 1 - - - | 1 - - - | 以木管模仿管风琴，带有宗教色彩，表达人民的苦难。之后，弦乐庄严跟进，表达抗击外侮的民族决心。音乐突然加速，一个固定的同音反复节奏型在铜管乐器和定音鼓上奏出：

 这是民族独立的号角。

音乐进入情绪明朗的第二部分，快板。一曲胜利的颂歌在固定音型的背景上响起：05 6.1 30 23 | 4 32 31 23 | 2 05 5 - - | 这个旋律由铜管乐器坚定奏出，淳朴明朗，这是欢庆胜利的舞蹈。之后，一个如歌的4/4拍旋律，由木管和弦乐器先后深情演绎：0 3 2 3 | 4 - - 3 | 2 3 1 02 | 2 3 - - 3 这是一曲祖国颂歌，饱含着西贝柳斯对祖国和人民的无限深情。最后，音乐在辉煌的音响中结束。

《芬兰颂》

名家名作

西贝柳斯（1865—1957），芬兰作曲家，民族主义音乐和浪漫主义音乐晚期的重要代表，其音乐作品凝聚着炽烈的爱国主义感情和浓厚的民族特色，主要作品有交响诗《芬兰颂》、七部交响曲、交响传奇曲四首以及小提琴协奏曲等。

西贝柳斯

交响诗《芬兰颂》起初是一部配乐中的终曲，因其中蕴含的民族独立意识和战斗反抗精神，遭到统治芬兰的沙俄禁演，1917年芬兰独立后，以《即兴曲》命名的交响诗最终定名为《芬兰颂》。该曲象征芬兰人民的民族精神，被誉为芬兰的"第二国歌"。

亲爱的同学们，在音乐中我们体验了爱国主义情感，让我们努力学习，为我们伟大祖国的美好明天贡献自己的力量。

我们的音乐之旅将继续前行，亲爱的同学们，来，一同走起！

单元四 与文学同辉

> 音乐与文学相濡以沫，相辅相成，它们以各自独特的美表现着我们生活的艺术真实，描绘着我们灵魂的家园，寄托着人类最美好的愿望，传承着人类的文化思想。

一、音乐与诗歌

在所有的艺术门类中，音乐与诗歌的关系最为密切，它们有着共同的脉搏跳动。《尚书·虞书·尧典》说，"诗言志，歌永言，声依永，律和声"；《礼记·乐记》说："言之不足，故长言之。长言之不足，故嗟叹之。嗟叹之不足，故不知手之舞之足之蹈之也。"这说明最初诗、歌、舞是"三位一体"的。当诗和歌（音乐）在历史的进程中各自发展为独立的艺术体裁之后，它们沿着各自的轨迹相互渗透、相互影响并共同繁荣。中国古代的音乐与诗歌血肉相连，从《诗经》到汉乐府，大多数诗都可以"歌"。至唐宋时期，依固定曲谱创作诗词成为时尚，曲牌应运而生。元散曲与明清戏曲都与音乐水乳交融。诗中蕴含音乐之美，音乐蕴含语言特性。

诗歌与音乐的经典结晶毫无疑问当属西方艺术歌曲，18世纪末19世纪初欧洲开始盛行一种抒情歌曲。其主要特点有四：

一是歌词来自著名诗作，诗歌是艺术歌曲的创作文本，作曲家在诗人提供的思想与情感空间尽情驰骋，挥洒自己无穷的灵感。

二是作曲家采用专业的作曲技法谱曲，多采用通谱歌（每段歌词的音乐都不相同，与一般歌曲采用多段歌词使用同一旋律的分节歌构成鲜明区别）模式。

三是伴奏摆脱了以往的从属地位，成为歌曲艺术表述的有机组成部分。

四是表现手法丰富，注重内心情感抒发。

（一）歌曲

1.《一剪梅·月满西楼》（〔宋〕李清照词、苏越曲）

| 6 6 567 | 6 — | 6 562 | 3 — | 33 231 | 2 — | 22 23#4 | 3 — |
| 红藕香 残 | | 玉簟 秋。 | | 轻解罗 裳 | | 独上兰 | 舟。 |

| 6 6 567 | 6 — | 6 7652 | 3 — | 33 231 | 2 — | 5.3 765 | 6 — |
| 云中谁 寄 | | 锦书 来。 | | 雁字回 时， | | 月满西 | 楼。 |

| 6 6 1276 | 1. 7 | 62 276 | 5. 3 | 203 235 | 66 3432 | 1. 23 | 5 — |
| 花自飘 零 | 水 自 | 流。 | 一 种 | 相思 两处 | 闲 愁。 | | |

| 6 6 1276 | 1. 7 | 62 276 | 5. 3 | 203 235 | 66 3432 | 1. 23 | 5. 35 |
| 此情无 计 | 可 消 | 除。 | 才 下 | 眉头 却上 | 心 头， | | |

| 2.3 765 | 6 — | 6 — ‖ |
| 却上心 | 头。 | |

《一剪梅·月满西楼》
男声版

《一剪梅·月满西楼》
女声版

《一剪梅·月满西楼》取自宋代杰出女词人李清照的名作《一剪梅》，歌曲采用了单二部的曲式结构，A、B两段均为方整结构。为贴合忧郁、暗淡的情绪，采用了中国民族七声雅乐羽调式。月满西楼之时，词人独自凭栏远眺，歌曲把那种清冷、寂寥和饱尝思念之苦的形象生动呈现出来。A段曲调幽怨缠绵，主题发展采用民间常用的"鱼咬尾"（修辞称"顶真"，上一句的尾音是下一句的开始音）方式，使得旋律得以贯穿。

| 6 6 567 | 6 — | 6 562 | 3 — | 33 231 | 2 — | 22 23#4 | 3 — |

而方整结构的A、B两段，为巩固乐思旋律使用并列句式，并用同头换尾的方式加强。

B 直抒胸臆，释放 A 段压抑的情感。

```
A
6 6 5 6 7 | 6 - | 6 5 6 2 | 3 - | 3 3 2 3 1 | 2 - | 2 2 2 3 #4 | 3 -
6 6 5 6 7 | 6 - | 6 7 6 5 2 | 3 - | 3 3 2 3 1 | 2 - | 5.3 7 6 5 | 6 -

B
6 6 1 2 7 6 | 1. 7 | 6 2 2 7 6 | 5. 3 | 2 0 3 2 3 5 | 6 6 3 4 3 2 | 1. 2 3 | 5 -
2.3 7 6 5 | 6 - | 6 -
```

在爱中，在情里，思念离愁总相依。思念与离愁是艺术家挥洒情感的理想载体。李清照以女性特有的细腻与敏感，将人心底最细微、稍纵即逝的心弦波动，凝结成清秀淡然的语言，《一剪梅》就是这样一首经典的词作。其情感的抒发、意境的刻画以及语言的运用，将中国古典诗词中无论家国情怀还是儿女情思，语言与情感一同浓缩的特点表现得淋漓尽致。歌曲《一剪梅·月满西楼》丰富了词本身的表现力，将那种欲语还休、词义难达的细腻心理，以音乐的思维与手法进行描绘，音乐与词浑然天成。

2.《春晓》（〔唐〕孟浩然词 谷建芬曲）

```
‖: 5 #4 5 3 1 | 5 - - | 5 5 5 3 3 1 | 2 - - - |
   春 眠 不 觉 晓，        处 处 闻 啼 鸟。
   5 5 5 6 | 5 1 3 0 | 3 2 2 2 5 2 1 | - - - :‖
   夜 来 风 雨 声，  花 落 知 多 少。
```

《春晓》

这是作曲家谷建芬为儿童创作的"新学堂歌——古诗词20首"中的第一首，旋律清新自然、朗朗上口，以节奏契合唐诗起承转合的结构特点。

3.《我住长江头》（〔宋〕李之仪词、黎青主曲）

歌词源自北宋词人李之仪的《卜算子》，描写了一个女子对爱情的忠贞不渝。旋律采用古诗的吟咏音调，琶音伴奏织体如奔流不息的江水，衬托出绵绵不绝的无尽思念。曲作者黎青主原名廖尚果（1893—1959），中国音乐理论家，歌曲创作有《大江东去》《我住长江头》等，曾提出"音乐是上界的语言"的美学观点。他以此曲追忆往昔岁月与牺牲的战友。

（我住长江头乐谱）

我住长江头，君住长江尾，
日日思君不见君，共饮长江水。
此水几时休？此恨何时已？
只愿君心似我心，定不负相思意。

《我住长江头》

4.《欢乐颂》（[德]席勒词、[德]贝多芬曲）

欢乐女神，圣洁美丽，灿烂光芒照大地！
我们心中充满热情，来到你的圣殿里！
你的力量能使人们消除一切分歧，在
你光辉照耀下，人们团结成兄弟。

《欢乐颂》

这是贝多芬《d小调第九（合唱）交响曲》的第四乐章，席勒的诗作在这里焕发出人类"欢乐"的光芒。这一乐章用变奏曲式写成，贝多芬在交响曲中开创性地使用了人声，"人"开始发声了！《欢乐颂》的主题在乐器和人声中反复地展现，"欢乐""灿烂光芒照大地"的主调高唱着，和圣咏主题中"亿万人民拥抱起来"的热情呼声交织在一起，将音乐推向震彻寰宇的高潮。

89

名家名作

《d小调第九（合唱）交响曲》是贝多芬创作的一部大型四乐章交响曲，这部作品从酝酿到完成花费了作曲家数十年的心血，因第四乐章加入合唱，故称"合唱交响曲"。合唱是以德国著名诗人席勒的《欢乐颂》为歌词，是作品中最为著名的主题。这部交响乐构思广阔，思想深刻，集英雄性和哲理性于一身，是一部人类交响音乐的宏伟史诗，表达了人类寻求自由并终将胜利、欢乐终将充满人间的坚定信念。这部交响曲是贝多芬在交响乐领域的最高成就，是其音乐创作生涯的最高峰和辉煌总结。

该作品于1824年5月7日在维也纳首演时，即获得巨大的成功，雷鸣般的掌声竟达五次之多。现在每当世界上有重大活动时，这部作品都会回响在世界的上空。

贝多芬

5.《魔王》（〔德〕歌德词、〔奥〕舒伯特曲）

昏暗的大风之夜，父亲怀抱病重的儿子策马疾奔，穿越阴森恐怖的森林时，黑暗之中，凶恶、狡猾的魔王幻影不停地引诱、威逼孩子随他而去。孩子紧张、惊恐地呼叫，父亲不停地安慰，最终到家时孩子已经死去。歌曲采用通谱手法，四个不同角色由不同的音调体现。作曲家调动音乐手法进行戏剧性展示，钢琴伴奏三连音音型模拟马蹄疾奔的节奏贯穿全曲，低音音阶式的旋律，描绘夜幕中森林冷风呼啸的场景。旋律以小二度上行模仿孩子的惊呼，形象地刻画出孩子愈加惊恐的神情。歌曲虽然自由发展，但结构的统一和形式的完美浑然天成。歌曲一气呵成，气势宏大。

《魔王》

奥地利作曲家舒伯特是西方艺术歌曲创作的代表人物,他在短暂的生命中,为世界留下了600多首艺术珍品,从而被尊为"歌曲之王"。在他的艺术歌曲中,《魔王》是重要的代表作,这首被编为作品第1号的叙事曲,是作者18岁时所作。《魔王》集戏剧性、艺术性于一身,诗歌中叙述者、父亲、孩子及魔王四个人物,需要演唱者用不同的音色变化和感情处理来表现。

6.《乘着歌声的翅膀》(〔德〕海涅词、〔德〕门德尔松曲,廖晓帆译配)

1. 乘着这歌声的翅膀,亲爱的随我前往,去到那恒河的岸旁,最美丽的好地方;那花园里开满了红花,月亮在放射光辉,玉莲花在那儿等待,等她的小妹妹,玉莲花在那儿等待,等她的小妹妹。

2. (紫)罗兰微笑地耳语,仰望着明亮星星,玫瑰花悄悄地讲着她芬芳的心情;那温柔而可爱的羚羊,跳过来细心倾听,远处那圣河的波涛,发出了喧嚣声,远处那圣河的波涛,发出了喧嚣声。

《乘着歌声的翅膀》

《乘着歌声的翅膀》是一首洋溢着诗情画意的艺术歌曲,在分解和弦编织的似潺潺流水的柔美背景下,优美流畅的旋律将我们带到风景秀丽的恒河岸边:开满鲜花的草地,皎洁的月亮光辉,相偎相依的亲人,幸福甜蜜的梦……一幅温馨的浪漫主义田园画。旋律开头的六度上行大跳,让我们感到像伸出翅膀轻盈飞起的感觉,而旋律中间时不时地下行六七度大跳更增添了音乐的生动。

《乘着歌声的翅膀》是门德尔松为德国诗人海涅同名诗作谱的曲，因旋律舒缓温柔、充满诗情画意而成为"诗意音乐"的经典。

7.《跳蚤之歌》（〔德〕歌德词，〔俄〕穆索尔斯基曲，若殷、戈宝权译词）

《跳蚤之歌》

《跳蚤之歌》歌词选自德国诗人歌德的诗剧《浮士德》，由第一部第五场中魔鬼梅菲斯特与一群朋友在酒店里所唱的《跳蚤》一歌中的诗句写成，穆索尔斯基在1879年将其谱写成一首著名讽刺歌曲。这是一首通谱歌，在浓郁的俄罗斯风格中，鲜明的音乐形象、戏剧性的艺术效果喷涌而出。全曲分为三部分：第一部分的旋律近似口语和朗诵调的音调，描述国王养跳蚤并给它做官袍；第二部分的旋律模拟威严颂歌的风格，描写跳蚤在宫中耀武扬威、不可一世的丑态；第三部分的旋律由第一、二部分旋律交替而成，跳蚤为非作歹，搅得宫廷上下不安，最后被人们捏死，在人民群众痛快淋漓的大笑声中结束歌曲。除结尾外，全曲贯穿了嘲弄和轻蔑的笑声，大大增强了讽刺效果。

名家名作

穆索尔斯基（1839—1881），俄罗斯作曲家。他与巴拉基列夫、鲍罗丁、居伊以及里姆斯基·科萨科夫组成"强力集团"，是19世纪典型的俄罗斯本土作曲家。他的歌剧《鲍里斯·戈东诺夫》、管弦乐《荒山之夜》、钢琴组曲《图画展览会》以及许多艺术歌曲闻名于世。穆索尔斯基的作品是庄严的悲剧，他天才地将热情奔放、辛辣讽刺和机智幽默糅合在一起。

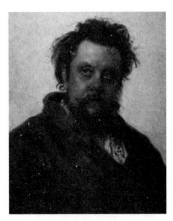

穆索尔斯基

8.《教我如何不想她》(刘半农词、赵元任曲)

《教我如何不想她》是一首优秀的中国艺术歌曲，这首作品体裁为变体分节歌（每一段歌词不完全相同），3/4拍，描绘春夏秋冬四季自然景色中，追求个性自由的五四时代青年独自徘徊吟唱的情景。为表达细腻的情感变化，音乐经历了四次转调，这是典型的西式作曲技法，但旋律却以中国民族五声音阶为基础。前奏与间奏还创造性地融入中国京剧西皮原板过门的音调，歌曲中中西音乐元素相互交融、浑然天成。

教我如何不想她

刘半农 词
赵元任 曲

（曲谱：1=E 3/4，中速——渐慢——原速）

歌词：天上飘着些微云，地上吹着些微风啊！微风吹动了我头发，教我如何不想她？月光恋爱着海……

（曲谱略）

《教我如何不想她》

《教我如何不想她》是在五四新文化运动中出现的白话体诗歌，为诗人刘半农1920年在英国伦敦时思念祖国所写。曲作者赵元任是语言学家（1945年当选美国语言学会会长），是学贯中西、才华横溢的通才大儒。

单元四　与文学同辉

刘半农　　　　　赵元任

（二）清唱剧选曲

清唱剧是一种大型套曲结构，有一定的戏剧情节，由多种声乐曲以及管弦乐曲组成，其中包括咏叹调、宣叙调、重唱以及合唱，是介于歌剧和康塔塔之间的多乐章大型声乐套曲，由管弦乐队伴奏。其中，各乐章的歌词在内容上较康塔塔更具有连贯性。清唱剧与歌剧的不同是：没有布景、服装和动作，多在音乐会上演出。

《渔阳鼙鼓动地来》（韦瀚章词、黄自曲）

95

只爱美人醇酒不爱江山,只爱美人醇酒不爱江山。兵威惊震哥舒翰,举手破潼关,遥望满城烽火,指日下长安。

《渔阳鼙鼓动地来》

《渔阳鼙鼓动地来》是清唱剧《长恨歌》的第三乐章,是一首阴郁的进行曲,男声四部合唱。6小节引子在鼓声中出现军乐般的旋律,随着音乐的进行和力度的渐次加强,咄咄逼人的气势渲染出安禄山西犯长安、边关烽烟骤起的紧张气氛。随着音乐的发展,情绪激愤,最终宣泄出对"只爱美人醇酒不爱江山"的心头怨恨。小调式的暗淡的色彩,让我们更多感受到的是悲戚的意韵。自由模仿复调与主调结合得非常巧妙,体现出了深深的默契,既突出了"渔阳鼓,起边关"的主题,又表露了几许悲壮。

名家名作

黄自(1904—1938),中国近代作曲家、音乐教育家,曾任上海国立音乐专科学校作曲理论教授兼教务主任。代表作品有合唱《旗正飘飘》、清唱剧《长恨歌》、管弦乐《怀旧》等。

黄自

1932年,作曲家黄自和诗人韦瀚章,以唐代诗人白居易的著名长诗《长恨歌》为题材,创作了我国第一部清唱剧《长恨歌》。当时正值"一·二八"事变以后,全国上下抗日情绪高涨,此剧尖刻地讽刺了国民党的不抵抗政策。《长恨歌》共分十个乐章,但黄自生前只完成了七个乐章的创作。

（三）乐曲

1.《六月 —— 船歌》（〔俄〕柴可夫斯基曲）

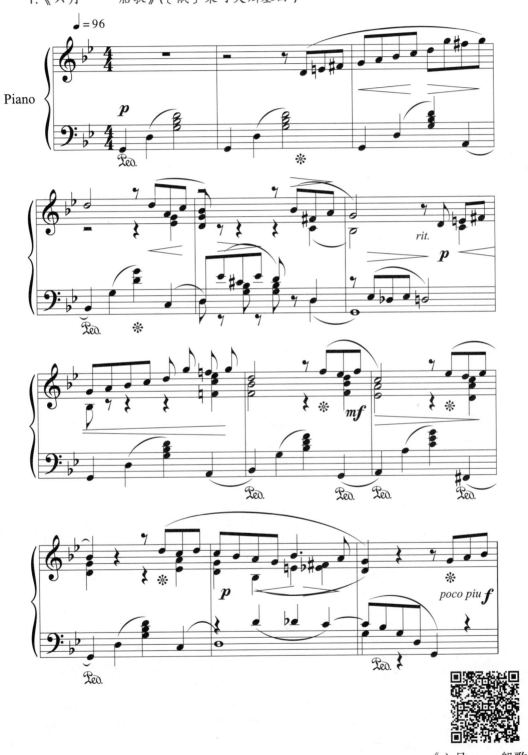

《六月 —— 船歌》

《六月——船歌》没有使用当时常用的6/8拍的船歌定式，而是使用了舒缓的4/4拍，匀称而略有起伏的伴奏如同微波荡漾。音乐开始的两小节，上行的分解和弦传神地描绘了轻轻摇桨的动作。舒缓的第一部分主题温和中略带忧郁，温馨甜美、意味深长的旋律和摇曳的节奏，领着人们来到夜晚的俄罗斯乡村，在初夏映着月光的河水中乘船荡漾，孤寂的小船轻轻地向着远方漂荡。如歌的行板，悠缓缠绵的旋律，以诗一般美的意境和一丝难以言表的忧伤之情，回响在人们耳边，《六月——船歌》一经问世就成为钢琴史上的经典名曲。

《六月——船歌》是柴可夫斯基的钢琴套曲《四季》中的一首，《四季》的副题为"性格描绘十二幅"，全曲由十二首附有标题的独立小曲组成，每首小曲与指定的普希金等俄罗斯著名诗人的诗歌相呼应。这些诗篇又与十二个月的季节特点相关联，故乐曲以"四季"为名。这些乐曲不仅生动地描写了俄罗斯每一季节中的自然景色，而且还深刻地刻画了俄罗斯人民的思想感情和生活，反映着俄罗斯民间音乐语言的音调，流露出对俄罗斯土地的情感以及对于爱的歌颂。

《六月——船歌》的词："走到岸边——那里的波浪啊，将涌来亲吻你的双脚，神秘而忧郁的星辰，将在我们头上闪耀。"

2.《四季·春》（〔意〕维瓦尔第曲）

乐章	十四行诗	音乐说明
第一乐章	春回大地 鸟儿欢快地欢歌以迎 清风吹拂着泉水 它不断地淙淙流动 当天空乌云密布 电闪雷鸣 当风雨停歇 小鸟又唱起它们迷人的歌曲	Allegro（快） 开始的副歌（主部，协奏）确定整个乐章的标题"春光重返"的意境 第一插部"鸟之歌"，小提琴独奏，另两把小提琴作为伴奏，"鸟儿欢快鸣啭，热情迎接春天" 开始的副歌很快地重复之后，小提琴中的轻声絮语组成第二个插部，副歌第二次再现后是"电光闪闪，雷声隆隆"，由小提琴声部迅速跑动的音阶相随后，整个弦乐组中低音上的碎弓加以描绘
第二乐章	在盛开着鲜花的草原上 树的枝叶在微风中簌簌作响 忠实的牧羊犬守着熟睡的主人	Largo e pianissimo sempre（慢） 弱奏的柔板，独奏小提琴徐缓、流畅而恬淡的旋律是牧羊人安然入睡，另两把小提琴描绘"树叶在微风中簌簌作响"；牧羊人"忠实的狗"以中提琴来承担，非常响亮而短促的重复音符模仿狗的叫声，形象生动鲜明
第三乐章	村民们的风笛声快乐地回响 在春季璀璨的蓝天下 姑娘们和牧羊人在跳舞	Allegro（快） 牧歌，12/8拍子。在欢快的风笛伴奏下，牧羊人和姑娘愉快地跳起舞，跳舞的旋律先由协奏部奏出后转至独奏小提琴，长长的持续音模拟着风笛的音响

《四季·春》是巴洛克时期意大利著名作曲家维瓦尔第的小提琴协奏曲《四季》中的第一首，音乐轻松愉快，春意盎然。

名家名作

安东尼奥·维瓦尔第(约1675—1741),巴洛克时期意大利著名的作曲家,作品以富于民间色彩和生活气息著称,最著名的作品是小提琴协奏曲《四季》。

维瓦尔第

《四季·春》

小提琴协奏曲《四季》采用三乐章协奏曲形式,维瓦尔第在每首协奏曲前加了一首十四行诗,以避免任何可能发生的误解。《四季》是维瓦尔第最著名的作品,这四首曲子画意盎然,充满巴洛克音乐风韵。

3.《牧神午后前奏曲》([法]德彪西曲)

一个炎炎夏日,牧神在睡梦中与森林女神相拥,当牧神慵懒地苏醒后,回忆起梦中的情境,又渐渐地进入了梦乡,这就是《牧神午后前奏曲》。

作品开始是长笛独奏,这是一个半音阶经过音旋律,模拟牧神的芦笛:

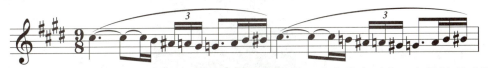

圆号在竖琴滑奏背景中演奏出牧神睡眼蒙眬的模样,速度从容平稳,完美呈现"牧神初醒,带有一丝慵懒气息,回味着梦境中的情景"。木管的柔美和弦与竖琴的刮奏,营造了一种缥缈梦幻的意境。长笛第三次重复时,其他乐器也相继延伸开来,竖琴的琶音在流动,午后阳光下的草地上牧神流露出浓浓的倦意。

双簧管独奏出"梦幻般热情"主题,标志音乐进入第二部分。在木管和竖琴伴奏下的弦乐齐奏将音乐情绪推向高潮,下行旋律将牧神扬扬自得的表情展现得惟妙惟肖,音乐色彩斑斓。

第三部分是第一部分的简单再现,尽管调性转变,但长笛慵懒依旧,音乐以线性为主题向前发展。阳光和煦,草木芬芳,牧神又安然入梦。音乐在寂静里结束,一场"爱情的白日梦"。

《牧神午后前奏曲》

德彪西（1862—1918），法国作曲家，印象主义音乐的创始人，代表作品有管弦乐《牧神午后前奏曲》、《大海》、歌剧《佩利亚斯与梅丽桑德》等。德彪西对象征主义诗歌和印象主义绘画情有独钟，田园、月光、水中倒影是他最钟爱的主题，朦朦胧胧、隐隐约约、似真似幻、欲语还休是他刻意的追求，他像印象派绘画那样用声音的色彩玩着光与影的游戏。

管弦乐《牧神午后前奏曲》是根据法国象征主义诗人马拉美的诗歌《牧神午后》所作，为三部曲式，主要乐器是木管、弦乐和竖琴。作品展现一种朦胧、飘忽、神秘的境界，马拉美评价说："它用微妙、迷离的音乐衬托并提高了我的诗歌。"《牧神午后前奏曲》确立了印象主义音乐风格，对20世纪的音乐发展有深远影响。

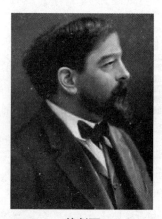

德彪西

二、音乐与散文、小说

音乐是声音的艺术，文学是语言的艺术。音乐用音响塑造艺术形象，表达作曲家的情感，文学（诗歌、散文、小说、戏剧）用语言来完成同样的目标。音乐由于声音的特点而具有非具象性，因此形象描绘是其弱项，但也正是因此，音乐具备文学达不到的情感表达高度。在"只可意会不可言传"的语言尽头，音乐开始了！

（一）歌曲

《火柴天堂》（熊天平、赵俊杰词，熊天平曲）

走在寒冷下雪的夜空 / 卖着火柴温饱我的梦
一步步冰冻一步步寂寞 / 人情寒冷冰冻我的手
一包火柴燃烧我的心 / 寒冷夜里挡不住前行
风刺我的脸雪割我的口 / 拖着脚步还能走多久
有谁来买我的火柴 / 有谁将一根根希望全部点燃
有谁来买我的孤单 / 有谁来实现我想家的呼唤

每次点燃火柴微微光芒 / 看到希望 看到梦想 / 看见天上的妈妈说话
她说你要勇敢你要坚强 / 不要害怕 不要慌张 / 让你从此不必再流浪
每次点燃火柴微微光芒 / 看到希望 看到梦想 / 看见天上的妈妈说话
她说你要勇敢你要坚强 / 不要害怕 不要慌张 / 让你从此不必再流浪
妈妈牵着你的手回家 / 睡在温暖花开的天堂

《火柴天堂》

听《火柴天堂》时你一定会想到安徒生的著名童话《卖火柴的小女孩》，歌曲前奏用木吉他奏出，没有多余的喧嚣，忧郁的旋律在清晰的线条中展开，但它营造的意境顷刻抓住你的心，歌声开始讲述。高潮部分：

旋律真切自然，展现着音乐的情感张力。

这首歌将一个经典凄美的故事用音乐完美展现，并赋以现代寓意，希望现代社会的"追梦人"，执着于自己的梦想，也许成功就在前方不远处。

（二）歌剧选曲

1.《饮酒歌》（〔意〕皮阿威词，〔意〕威尔第曲，苗林、刘诗嵘译配）

《饮酒歌》是歌剧《茶花女》第一幕第二场中的一首咏叹调。名媛薇奥列塔在家中宴会上，得知被朋友拉来参加宴会的青年阿尔弗莱德就是在她生病时每天暗地里送鲜花给她的人。当朋友们邀请阿尔弗莱德唱歌时，他便借歌声向薇奥列塔表达了爱慕之情。《饮酒

歌》为大调式，3/8拍舞曲节奏，明亮轻快，大六度跳进的动机洋溢着青春的活力，这是阿尔弗莱德借酒表达他对爱情的渴望和赞美。歌曲重复了三遍，第一遍为阿尔弗莱德的独唱及朋友们的合唱；第二遍为薇奥列塔的独唱以及两位主人公的对唱，最后合唱呼应；第三遍是客人们的合唱，情绪显得更加热烈欢快。

（此处为《饮酒歌》简谱乐谱）

《饮酒歌》

名家名作

威尔第（1813—1901），意大利作曲家，伟大的歌剧大师。威尔第在意大利人民心中享有崇高的威望，他以自己的歌剧作品来鼓舞意大利人民民族独立的斗志，他的名字已成为意大利民族精神的象征。威尔第的葬礼有20多万人参加，人们高喊着"威尔第万岁"等口号，隆重程度远超国葬。其代表作有歌剧《弄臣》《茶花女》《阿伊达》等。

《茶花女》是世界歌剧史上最卖座的经典作品之一。故事蓝本源自小仲马同名小说，讲述了巴黎交际花薇奥列塔和青年阿尔弗莱德凄美的爱情故事。音乐以细微的心理描写、诚挚优美的歌词和感人肺腑的悲剧力量著称。剧中优美抒情的音乐旋律、真挚感人的咏叹调比比皆是，尤其是《饮酒歌》等唱段更是脍炙人口。《茶花女》被誉为"世上最美的歌剧"。

单元四　与文学同辉

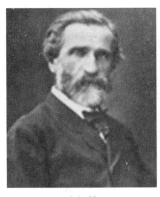
威尔第

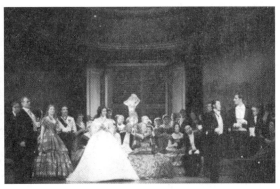
《茶花女》演出剧照

对于《茶花女》的成就，小仲马有一句经典的评论："50年后，也许谁也记不起我的小说《茶花女》了，但威尔第却使它成为不朽。"

这是最高的评价：音乐完美地升华了文学！

2.《你再不要去做情郎》（〔奥〕蓬特词、〔奥〕莫扎特曲、周毓瑛译词）

（曲谱）

《你再不要去做情郎》

《你再不要去做情郎》是回旋曲式，4/4拍，急速的快板。A段旋律来源于古老的士兵歌曲，在主和弦和属七和弦上构成，明快有力；B段旋律具有宣叙调性质，曲调温柔，是亲切耐心的劝导。C段仍使用宣叙调性质的旋律，描写战士的英勇形象。最后在雄壮的音乐中凯鲁比诺终于被费加罗说服。

《你再不要去做情郎》是歌剧《费加罗的婚礼》第一幕中，费加罗规劝童仆凯鲁比诺的一段咏叹调。剧情是凯鲁比诺无意中发现了伯爵向苏珊娜求爱的秘密，伯爵恼羞成怒，决定让凯鲁比诺马上到军队里去服役。费加罗像大哥哥一样规劝他。这段曲子曲调轻松活泼，在音乐创作和对人物的心理刻画上都十分成功，是男中音歌唱家们最喜爱演唱的歌剧选曲之一。

名家名作

莫扎特（1756—1791），奥地利作曲家，欧洲最伟大的古典主义音乐大师，其作品几乎涵盖当时所有音乐体裁，史称"音乐神童"，是人类历史上极为罕见的音乐天才。歌剧《费加罗的婚礼》是喜歌剧的巅峰之作，取材于法国作家博马舍的同名喜剧。莫扎特用他天才的如椽巨笔，将紧凑的剧情、诙谐的语言、欢快的情绪、鲜明的人物性格在音乐中完美地体现。费加罗要结婚了，新娘是伯爵夫人罗西娜的侍女苏珊娜。生性放荡的伯爵千方百计追求苏珊娜并阻挠他们的婚事。在罗西娜和费加罗的帮助下，苏珊娜巧妙地教训了伯爵，使他不得不为自己的不忠而向夫人赔礼道歉，费加罗和苏珊娜终于排除了阻力，喜结良缘。

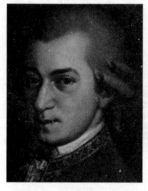

莫扎特

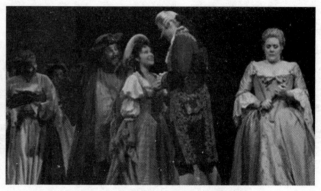

《费加罗的婚礼》演出剧照

3.《一抹夕阳》（王泉、韩伟词，施光南曲）

《一抹夕阳》为ABA的复三部曲式。A部分的前四句节奏舒缓平稳，表现女主人公子君的温婉和面对爱情来临时的内心喜悦：

开始音区变高，音乐开始激动，一句中的八度大跳表现子君为爱情不惜与封建家庭决裂的决心。B段从"啊"开始：

变化音与三连音的使用从音调和节奏上进行情感的推进，这是歌曲的高潮，是子君心中的"爱的礼赞"。缩减再现的A

部分表现了子君沉醉于爱恋之中的温馨与宁静。

《一抹夕阳》

名家名作

施光南（1940—1990），中国作曲家，代表作品有《月光下的凤尾竹》《在希望的田野上》等大量脍炙人口的优秀歌曲，以及歌剧《伤逝》《屈原》等。

小说《伤逝》刻画了涓生和子君的时代爱情悲剧，鲁迅以忧郁、幽怨、含蓄的语言风格取代了标志性的冷峻、深沉和辛辣，这是"五四"激情退去后，鲁迅郁闷、犹豫、彷徨的真实心灵写照。为纪念鲁迅先生诞辰100周年，作曲家施光南创作了同名歌剧，把鲁迅先生对爱情、人生的思考用音乐进行诠释，将人物深层心理化为旋律，完美地体现出这个时代造成的悲剧。

施光南

《伤逝》演出剧照

（三）乐曲

1.《仲夏夜之梦序曲》（〔德〕门德尔松曲）

作品是古典奏鸣曲式。

引子：虚无缥缈的氛围由木管乐器四个力度微弱的和弦营造，它引导我们走入莎士比亚构筑的梦幻王国。

呈示部：小提琴顿音奏出优雅轻盈、灵巧活泼的第一主题，2/2拍：

$\underline{5\,{}^{\sharp}1\,{}^{\sharp}7\,6}\ \underline{5\,1\,7\,6}\ |\ \underline{5\,4\,{}^{\sharp}3\,4}\ \underline{5\,4\,3\,4}\ |\ \underline{5\,{}^{\flat}6\,5\,4}\ \underline{5\,6\,5\,4}\ |\ \underline{{}^{\flat}3\,2\,1\,2}\ \underline{3\,2\,1\,2}\ |$，描绘了小精灵在朦胧月光下嬉游舞蹈。连接第一、二主题的欢乐愉快且庄严的旋律：

$\dot{1}\ -\ \underline{7\,6}\ |\ 5\ -\ -\ \underline{4\,3}\ |\ \underline{2\,1\,7\,6}\ \underline{5\,7\,2\,4}\ |\ 3\ \dot{1}\ 3\ 5\ |$ 表现的是奥伯龙和蒂妲妮

娅。第二主题：5 - #4 - ♮4 - │3 - 7 6 5 4 3 2│2 - - 是温顺抒情的恋人主题，曲调朴素动人、温馨亲切，在森林中、月光下，一对恋人幸福地游荡。第三主题是精灵的舞蹈：5 6 7 7 6 5 5 6 7 7 6 5 7│6 - - 7│6 - - 欢快热烈，框住的最后四个音是模仿驴叫，在剧中是迫克使用魔咒。

展开部：是以第一主题为素材的幻想曲。

再现部：四个神秘和弦如同幽暗森林中的几缕月光，指引着音乐进入再现部，一切圆满，音乐在洋溢着幸福美满的情绪中结束。

《仲夏夜之梦序曲》

名家名作

门德尔松（1809—1847），德国作曲家，代表作有《芬格尔山洞》《无词歌》《意大利交响曲》等，17岁时完成了《仲夏夜之梦序曲》。1843年在莱比锡创办新音乐学院并任院长。门德尔松的作品以一种诗意的典雅，将古典主义传统与浪漫主义志趣完美结合在一起。

《仲夏夜之梦序曲》是门德尔松的代表作，被称为音乐史上第一部浪漫主义标题性音乐会序曲。全曲充满了一个17岁年轻人流露出的青春活力和清新气息，曲调明快欢乐，展现了神话般的幻想、大自然的神秘色彩和诗情画意。作品充分表现出作曲家的创作风格及独特才华，是门德尔松创作道路上的一座里程碑。

门德尔松

歌剧《仲夏夜之梦》演出剧照

2. 交响诗《堂·吉诃德》（〔德〕理查·施特劳斯曲）

序曲：木管奏出"骑士"明快优美的主题，随后发展成堂·吉诃德的主题。小提琴和中提琴的对话，暗示堂·吉诃德保护心仪的贵妇人的使命感。单簧管绘声绘色地描述落魄的老贵族爱空想的偏执。中提琴描写他正沉迷于武侠小说中的情形。双簧管优雅的曲调是幻想中的贵妇人。加弱音器的小号是他在读骑士和巨人打斗的情节。圆号以幽默的曲调描述追逐贵妇幻影的模样，紧接的抒情旋律则是表现其想舍身救美的精神。中提琴高涨的热忱使小提琴无法压制，老贵族终于精神错乱。小号和长号的雄壮曲调，表明老贵族下定决心，要成为周游世界、行侠仗义、为名誉和尊崇而战的伟大骑士。

交响诗《堂·吉诃德》

名家名作

理查·施特劳斯（1864—1949），德国作曲家。代表作有《唐·璜》《堂·吉诃德》《英雄生涯》等九部交响诗及《莎乐美》《玫瑰骑士》等十四部歌剧。

交响诗《堂·吉诃德》取材于西班牙作家塞万提斯的同名小说，描述一位沉溺于古老骑士小说的老年落魄贵族，带着侍从背井离乡，到处干滑稽可笑的冒险勾当。这是一首幻想风格的变奏曲，堂·吉诃德用独奏大提琴代表，仆人桑丘用独奏中提琴代表。全曲由序曲、10个变奏曲和终曲构成，每一部分都描述了堂·吉诃德游侠生活中的不同景象。施特劳斯利用乐器的抒情色彩，成功地创造出谐趣幽默的音乐，将故事叙述得栩栩如生。

理查·施特劳斯

3. 交响组曲《舍赫拉查达》（〔俄〕里姆斯基·科萨科夫曲）

第一乐章《大海与辛巴达的船》，奏鸣曲式。

引子用长号、单簧管、大管和弦乐低音区阴森恐怖的音色，这是苏丹王主题：

这是善良温柔、可爱可敬的舍赫拉查达主题： 3 - 3 2̂3̂2̂ 1̂2̂1̂ 7̂1̂7̂ 6̂1̂3̂ 5̂4̂3̂ | 3 - 独奏小提琴在高音区以纤细的美妙声音演奏，带着柔美和不安，她开始讲述决定自己和姐妹们生死的故事。

在大提琴分解和弦形成的波浪翻动中，大海的主题在小提琴低音区流出：1 - - 1 - 5 | 7 - - 7 6 #5 | #6 - - 6 - #5 6 | 2 5 这个由苏丹王变身而来的主题呼啸向前，描写大海的变幻莫测，气氛越发阴森恐怖。

这是副部第一主题： ♭7 6 | 2 1 5 6 ♭7 6 | 2 1 5 6 ♭7 6 | 2 - - 2 - 大海平静下来，航海家辛巴达起航驶向远方。副部另一主题是舍赫拉查达主题的变形：

熟悉吧，在这里它形象地描绘海浪与溅起的浪花。

在展开部中，狂风骤起，波涛汹涌，暴风雨携着天地之威呼啸而来。在再现部中，主、副部交织出大海瞬息万变的神秘莫测，辛巴达的船带着与狂风巨浪殊死搏斗的疲惫，渐渐从人们的视线中消失。里姆斯基·科萨科夫用天才的创作证明，他无愧于"最杰出的大海作曲家"这个称号。

《舍赫拉查达》

名家名作

里姆斯基·科萨科夫（1844—1908），俄国作曲家，"强力"集团成员。代表作有交响组曲《舍赫拉查达》、交响音画、15部歌剧等。器乐曲《野蜂飞舞》是音乐会最受欢迎的经典曲目。

科萨科夫

交响组曲《舍赫拉查达》取材于阿拉伯民间故事集《一千零一夜》，即《天方夜谭》：

古代阿拉伯的苏丹王沙赫里亚尔专横残酷,他认为女人皆居心叵测且不贞,于是他每天娶一位新娘,次日便处死。机智的少女舍赫拉查达为救姐妹于水火,自愿嫁给这位苏丹王。新婚之夜她给苏丹王讲了一个离奇生动的故事,故事正讲到关键之处第二天来临,被故事深深吸引的苏丹王,为了解故事结局破例没有处死这位新娘。之后同样的故事上演,一直到第一千零一个夜晚,苏丹王终于被感化,与舍赫拉查达白头偕老。

三、音乐与戏剧

(一)歌剧

歌剧(Opera)是将音乐(声乐与器乐)、戏剧(剧本与表演)、文学(诗歌)、舞蹈(民间舞与芭蕾)、舞台美术等融为一体的综合艺术,是音乐与戏剧的完美结晶。歌剧主要或完全以歌唱和音乐来交代和表达剧情,是"唱出来的戏剧"。歌剧源自古希腊戏剧的剧场音乐,于1600年前后开始出现在意大利的佛罗伦萨。第一部歌剧是佩里作曲的《达佛涅》,1637年威尼斯创设了世界上第一座公众歌剧院。19世纪后,意大利的威尔第、普契尼,德国的瓦格纳,法国的比才,俄罗斯的格林卡、柴可夫斯基等作曲家,都为歌剧的发展作出了重要贡献。

歌剧的演出和戏剧一样要凭借剧场的典型元素,如背景、戏服以及表演等。欧洲的著名歌剧有:《奥菲欧与尤丽狄茜》《费加罗的婚礼》《茶花女》《尼伯龙根的指环》《图兰朵》《佩里雅斯和梅丽桑德》《黑桃皇后》等。

歌剧的体裁有正歌剧、喜歌剧、大歌剧、轻歌剧、音乐喜剧、配乐剧等。歌剧中的声乐部分包括独唱、重唱与合唱,歌词就是剧中人物的台词;重要的声乐样式有宣叙调、咏叹调等;器乐部分通常为全剧开幕时的序曲或前奏曲,以及幕间曲。歌剧中还可插入舞蹈。歌剧的音乐结构可以是相对独立的音乐片段,也可以是连续发展的统一结构(如瓦格纳的乐剧)。

1. 歌剧《卡门》选曲([法]亨利·梅哈克、[法]路德维克·哈勒维词,[法]比才曲,李维渤译配)

1)《卡门序曲》

《卡门序曲》是最受欢迎的经典乐曲,回旋曲式。乐曲集中了剧中主要的主题旋律,用尖锐冲突和明暗色彩对比来揭示歌剧内容,紧凑、华丽、引人入胜。音乐一开始,乐队就用强音奏出一个辉煌的进行曲式主题,这个主题来自最后一幕斗牛士上场的旋律,音乐使人仿佛置身于壮观的斗牛场,成千上万的狂热观众发出震天的欢呼声,英武的斗牛士在潇洒地挥手致意。这个主题重复了几次:

中间的第一插部以轻快跳跃的感觉与主部主题从音色和情绪上构成对比:

第二插部从A大调转到F大调,乐队奏出歌剧第二场中《斗牛士之歌》的副歌:

这个主题第二次呈示时,旋律提高八度,以饱满的激情呼唤辉煌的主部主题。

短暂的停顿,不祥的乐声骤然响起,F大调,3/4拍。暗音色取代了亮音色,速度转为徐缓,弦乐强烈的震音中,铜管和定音鼓奏出悲剧性主题:

一个强烈不协和的减七和弦结束序曲,震撼性地给人们以悲剧悬念,预示了卡门悲剧性的结局。

《卡门序曲》

2)《街头少年合唱》

跟着 士兵 来换岗啊,我们来到 广场上啊,听那军号
多么的嘹亮,嘀嘀嘀嗒嗒 嘀嘀嗒, 抬起头来 向前方啊,
好像战士 一个样啊,迈开大步勇往直前 一 二嗨 真雄壮。

西方歌剧主要来源于古希腊的戏剧中的合唱，在整个表演过程中，合唱可以推进戏剧情节的进展，烘托戏剧氛围。童声合唱《街头少年合唱》以进行曲的速度、变化分节歌的形式以及不断的变换调性，来表现少年越唱越兴奋的天真与可爱的神气，为歌剧增加了明亮的色彩。

《街头少年合唱》

3）《斗牛士之歌》

《斗牛士之歌》是歌剧第二幕中的一首咏叹调，是埃斯卡米里奥为感谢欢迎和崇拜他的民众而唱。这首节奏有力、声音雄壮的凯旋进行曲，成功地塑造了斗牛士百战百胜的高大形象。歌曲第一部分，用宣叙性质的雄壮曲调，表达胜利的喜悦和对观众的感谢，以及对斗牛场上情景的生动描绘：

第二部分是副歌，由降 A 大调转为 F 大调。这是最为经典的旋律，将斗牛士为爱而战、为荣誉而战的那种激动与自豪的形象定格为永恒，加上合唱的完全重复，使气氛更加热烈：

```
 p
 5  6.5 3̇3̇0 3  | 4̇ 3.2 3.4 3 30 | 4 2.5 3 30 | 1 6.2 5. 5̇0 |
 斗 牛 勇 士 快  准 备 起  来!  斗 牛 勇 士,  斗 牛 勇 士,

 2 — 2 6 5 4  | 4̇ 3.2 3.4 3 30 | 7. 3  3 #2 #4 | 7 — — — |
                                              渐强
 在  英勇的战斗中 你要记 着    有 双 黑 色 的 眼

   f  ⌒3⌒  渐弱             p                     渐慢
 7 6 7 6 #5 6 2 3 4 | 0 3̇4̇3̇ 1 6 5̇0 | 0 1̇2̇1̇ 5 4 3 2̇ | 1 0 0 0 |
 睛充 满了爱 情,  在   等着你,  在   等着你勇 士!
```

《斗牛士之歌》

名家名作

乔治·比才（1838—1875），法国作曲家，他的音乐中具有鲜明的民族色彩和生活冲突的交响发展，他创造了19世纪法国歌剧的最高成就，代表作有歌剧《卡门》和戏剧配乐《阿莱城姑娘》。

比 才

《卡门》演出剧照

《卡门》是比才作曲的四幕喜歌剧，取材于法国作家梅里美的同名小说。歌剧描写警卫团军士唐·何赛与走私贩组织中的吉卜赛姑娘卡门结识并坠入情网，因此离开部队参与走私。不久，卡门结识斗牛士埃斯卡米里奥后移情别恋，并许诺如斗牛胜利就嫁给他。正当斗牛士在斗牛场上胜利在望时，妒火中烧的唐·何赛用匕首刺死了卡门。因为使用对话插白是喜歌剧的体裁特点，所以这部悲剧成为喜歌剧的代表作。

2. 歌剧《洪湖赤卫队》选曲《看天下劳苦人民都解放》(梅少山、张敬安、梅会召、欧阳谦叔词,张敬安、欧阳谦叔曲)

歌剧《洪湖赤卫队》是中国的经典歌剧,是中国戏曲板腔体的结构原则与欧洲歌剧主题贯穿发展创作手法巧妙融合的典范,是歌剧民族化的成功探索。歌剧描写洪湖人民在共产党指引下闹革命的故事,在连续的戏剧冲突中,塑造了党支部书记韩英、赤卫队长刘闯等生动形象。主要唱段《洪湖水,浪打浪》《看天下劳苦人民都解放》等历久弥新。

《洪湖赤卫队》演出剧照

恶霸彭霸天让韩英的母亲到牢房劝韩英投降,否则第二天天亮就杀害她。韩英面对亲情和信念,面对生离死别,以共产党员的坚定信仰和视死如归的崇高精神,动情地唱出极富情感张力的人生慨叹。

前奏带给我们沉重紧迫的压抑感:

最后一小节速度变慢,引出4/4拍抒情慢板的第一段:

这段音乐采用中国戏曲每句一个小过门的手法,把韩英面对与母亲生离死别之际,千言万语不知从何讲的心情刻画得淋漓尽致。

间奏后音乐进入叙事慢板的第二段,回忆那不堪回首的往事:

速度忽快,音乐进入饱含悲愤情绪的第三段:

第四段音乐分两个部分，第一部分是快板：描写共产党带给人民希望。

第二部分是宣誓，音乐为散板："为革命砍头只当风吹帽，为了党流尽鲜血心欢畅！"这是多么豪迈的誓言啊！

一段间奏将情绪引向奔放，音乐进入第五段，音乐使用分节歌的形式：

这是何等豪迈，把共产党人视死如归的革命乐观主义精神表达到了极致。最后结尾仍是宣誓：看天下的劳苦人民 音乐在荡气回肠的氛围中结束。

这就是音乐的魅力！

《洪湖赤卫队》演出剧照

《看天下劳苦人民都解放》

（二）中国戏曲

中国戏曲以戏剧与音乐的结合为主体，集文学（剧本）、音乐、美术、表演、武术等诸多艺术元素于一身，是中国传统的综合艺术。中国戏曲从12世纪开始形成完整的形态，现有300多个剧种，古今剧目数以万计。戏曲在中华民族文化艺术史以及在世界艺术大家庭中占有重要地位，有着独特的艺术特征，是世界文化瑰宝。

中国戏曲与西方戏剧、歌剧的本质区别在于，"剧"重写实，"曲"重写意，因此中国戏曲的重要艺术特征就是其虚拟性，另一个艺术特征是程式性。

目前中国戏曲品种主要有：京剧、河北梆子、豫剧、吕剧、晋剧、秦腔、粤剧、川剧、沪剧、昆剧、越剧、锡剧、评剧等；中国传统戏曲剧目有：《二进宫》《铡美案》《打渔杀家》

《霸王别姬》《花为媒》《群英会》《贵妃醉酒》《窦娥冤》《西厢记》《空城计》等。

1. 京剧

京剧（Beijing Opera）是中国五大戏曲剧种之一，是中国戏曲艺术的最高代表，被称为中国国粹。由于京剧在形成之初便进入了宫廷，所以它的艺术性和典雅性要高于其他民间戏曲剧种，它以虚拟性最大限度地超脱了舞台空间和时间的限制，达到了"以形传神，形神兼备"的艺术境界。生旦净丑行当齐全，剧目丰富，流派众多，唱腔典雅，大家云集。

1)《海岛冰轮初转腾》

海岛冰轮初转腾，见玉兔（哇）玉兔又早东升，那冰轮离海岛，乾坤分外明。皓月当空，恰便似（啊）嫦娥离月宫。奴似嫦娥离月宫。

《海岛冰轮初转腾》

《海岛冰轮初转腾》是京剧梅派经典代表作《贵妃醉酒》选段。节奏从容自然，将贵妃杨玉环轻步袅袅、柔弱香风的风姿展现得淋漓尽致，也恰如其分地表现了因美与娇而"三千宠爱在一身"的杨贵妃，对着晴朗夜色中的一轮明月，便自比嫦娥的愉悦心情。千回百转的柔美唱腔勾勒出一幅天上人间、诗情画意的美妙画卷。

名家名作

梅兰芳（1894—1961），中国著名京剧表演艺术家，"四大名旦"之首（其他三位是程砚秋、尚小云、荀慧生）。梅兰芳在50余年的舞台生涯中，发展和提高了京剧旦角的演唱和表演艺术，形成了具有独特风格的"梅派"。其代表作有《贵妃醉酒》《天女散花》《打渔杀家》等。

梅兰芳

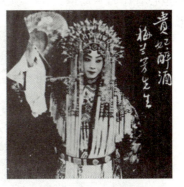
《贵妃醉酒》演出剧照

《贵妃醉酒》剧情：贵妃奉唐明皇之命，到百花亭侍宴。杨玉环欢悦地款款出宫门，抬头看到一轮明月，就情不自禁地将自己比作嫦娥，可惜唐明皇竟失约不至，落寞失意的

贵妃面对鲜花竟独饮醉酒了。

2)《我正在城楼观山景》

【西皮二六】中快

【夺头】(多罗 0 6 2 | 2/4 1) 2 1 | 3 5 | 1 2 1 2 | (2 1 6 1) | 3 2 5 | 3 2 1235 |
　　　　　　　　　　　　我 正 在 　 城 楼 　 　 　 观 山 （呐）

3 2(161 | 2 1) 5 | 7 6 5 | 3.6 5 3 | (3 6) 5 | 5 6 1 6 | 1 (6 2 | 1 6) 1 |
景，　　　　　耳 听 得 城 外 　 乱 纷 纷。　 旌

3.5 3 5 | 6 5 3 | (3 6 5 6) | 2 2 | 2 2 1235 | 2 5 1 | 6 3 6 5 6 | 7 6 2 |
旗 招 展 　 空 翻（呐） 影，　 却 原 来 是 司 马

2 - | 2 0 7 2 | 7 6 5.6 | 1.6 1(2 | 1 6) 1 | 6.5 3 | 1 5 | (5 3) 6 1 |
发 　 来 的 兵。 我 也 曾 差 人 去

6 3 2 1 | 2 5 | 3.6 5 6 | 6 6 5 3 | 5 6 7 | 6 2 6276 | 5 6 1(2 | 1 6) 1 ||
(呀)打 听， 打 听 得 司(喏)马 领（呐）兵 往 西 行，

《我正在城楼观山景》

《我正在城楼观山景》选自京剧《空城计》，为剧中诸葛亮所唱，是著名的老生唱段。面对司马懿大军来袭，城中守兵无几，诸葛亮无奈摆下空城计，端坐于城楼饮酒抚琴，生性多疑的司马懿担心有诈而主动退兵，一场决定蜀汉生死存亡的大劫难，被诸葛亮举重若轻地消解于无形。

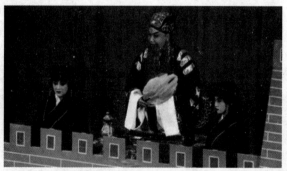

《空城计》演出剧照

《空城计》改编自中国"四大名著"中的《三国演义》，是传统京剧保留剧目。剧情为：立下军令状据守咽喉要道的马谡，志大才疏，不听诸葛亮部署与部下规劝，一意孤行，

纸上谈兵，致街亭失守。魏军夺下街亭后向诸葛亮坐镇的西城袭来，诸葛亮临危不乱，利用司马懿多疑的性格智设空城计，城门大开，自己登上城楼饮酒抚琴，疑兵之计使司马懿无功退兵——空城计成功。

3)《包龙图打坐在开封府》

包（净）：包龙图打坐在开封府，尊一声驸马爷细听端底，曾记得端午日朝贺天子，我与你在朝房曾把话提，说起了招赘事你神色不定，我料你在原郡定有前妻。到如今她母子前来寻你，为什么不相认反把她欺，我劝你认香莲是正理，祸到了临头悔不及。

陈（老生）：明公休要来诬枉，细听本宫说衷肠。士美家乡在湖广，读书明理品端方。十年寒窗望皇榜，我因此并未娶妻房。明公休听旁人讲，诬枉皇家的驸马郎。无凭无据无证状，你叫我相认为哪桩？

包：驸马不必巧言讲，现有凭据在公堂。人来看过了香莲状！驸马爷近前看端详，上写着：" 秦香莲年三十二岁，状告当朝驸马郎，欺君王，瞒皇上，悔婚男儿招东床。杀妻灭子良心丧，逼死韩琪在庙堂。"将状纸押至在爷的大堂上，咬定了牙关你为哪桩？

《包龙图打坐在开封府》

《包龙图打坐在开封府》是脍炙人口的经典唱段，选自传统京戏《铡美案》，是"净"（花脸）的代表唱段。特别是快板部分"驸马爷近前看端详"一段，在中国更是妇孺皆知、耳熟能详，酣畅淋漓的唱腔，将包拯公正、刚直、铁面无私的形象一展无遗。

名家名作

裘盛戎（1915—1971），中国著名京剧表演艺术家，净角演员。裘盛戎在艺术实践中兼收并蓄，形成了以柔衬刚、以声传情、寓情于声、声情并茂的裘派艺术。因为他在《铡美案》中精彩的表演被誉为"活包公"。代表剧目有《铡美案》《赵氏孤儿》《赤桑镇》等。

裘盛戎

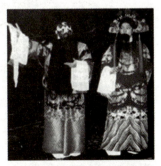

《铡美案》演出剧照

《铡美案》剧情简介：贫苦书生陈世美高中状元后，贪图荣华富贵隐瞒已经娶妻生子的事实，娶了公主做了驸马。当结发妻子秦香莲携一对儿女进京寻亲时，陈世美为避免真相败露，竟丧心病狂派人刺杀。得知真情的杀手无奈之下选择自杀。秦香莲状告陈世美却无官敢接，公正无私的包拯接下状纸，最终不惧权势处死了皇亲国戚驸马爷。陈世美在中国传统文化中是负心人的代名词。

2. 豫剧

豫剧起源于河南，是在河南梆子的基础上发展而来的，因1949年后河南简称"豫"，故称"豫剧"。豫剧是中国五大戏曲剧种之一，是中国第一大地方剧种。豫剧唱腔铿锵大气，韵味醇美，生动活泼，富于生活气息，有血有肉，贴近人心，所以流传甚广。

1)《谁说女子不如男》

这是豫剧《花木兰》中的经典唱段。在"万里赴戎机，关山度若飞"的从军途中，面对同行者"男子倒霉还得打仗，女子在家享清闲"的抱怨，花木兰唱出这个脍炙人口的唱段。唱段开头花木兰开门见山，提出"谁说女子不如男"的观点，然后开始摆事实讲道理——"不分昼夜辛勤把活干，千针万线都是她们连"，形象地描述了女子的善良勤劳、默默承担家庭生活重担的美德。

一段间奏后,音乐开始激动起来:

有 许 多 女 英 雄,
也 把 功 劳 建, 为 国 杀 敌 是 代 代 出 英 贤, 这 女 子 们
哪 一 点(儿) 不 如 儿 男 (咳 咳)。

最后水到渠成地得出结论"女子哪一点儿不如男",使战友心悦诚服。唱段口语化的语言和节奏贴近生活,词曲浑然天成自然流畅。

《谁说女子不如男》

从《木兰辞》中走出了一位女扮男装代父出征、驰骋疆场、立马扬威的巾帼英雄,成就了一段千古佳话,这个传奇女子就是花木兰。在戏曲中,豫剧表演艺术家常香玉塑造的花木兰是最深入人心的艺术形象。

迪士尼的艺术家用美国人的现代思维拍摄了动画片《花木兰》。

豫剧《花木兰》演出剧照

常香玉

迪士尼版《花木兰》

亲爱的同学们,我们一起畅游了音乐与文学的海洋,让我们继续前行,开启音乐与其他艺术的航程!

单元五

群星闪耀

> 音乐是人类的艺术珍品，它用旋律、节奏、和声、复调编织着情感的音流。"音乐是流动的建筑，建筑是凝固的音乐"，音乐与文学、戏剧、舞蹈、绘画、建筑、影视等姊妹艺术血脉相连、水乳交融，正是它们的相辅相成和交相辉映，才使人类艺术拥有了一片阳光灿烂的湛蓝天空。

一、音乐与绘画和建筑

音乐是时间的流动，绘画和建筑是空间的凝固。绘画通过线条构建形象，音乐通过线条构建旋律。乐中有画、画中有乐是音乐与绘画的最高追求。俄国文学大师果戈理对音乐、绘画、雕塑三者的关系作出过如下评述："世界上三个美丽的女皇，怎样作比较呢？感情的、迷人的雕塑使人陶醉；绘画引起静谧的欢乐和幻想；音乐引起灵魂的激情和骚动。"19世纪，英国艺术理论家佩特作出过如下评述："所有艺术通常渴望达到音乐的状态。"这是对音乐与其姊妹艺术关系的最高定位。

法国的阿朗松音乐厅

单元五　群星闪耀

（一）歌曲

马赛曲（[法]李尔词曲、宫愚译配）

马　赛　曲

1=G 4/4
进行速度 有力地

[法]鲁热·德·李尔词曲
宫愚 译配

mf

| 5 5.5 | 1 1 2 2 | 5.3 1.1 3.1 | 6 4 - 2.7 | 1 - 0 1.2 |

1.前进前进祖国的儿郎,那光荣的时刻已来临；专制
2.我们在神圣的祖国面前,立誓向敌人复仇,我们
3.当父兄们在路上倒下,我们将继续战斗;我们

| 3. 3 3 4.3 | 3 2 0 2.3 | 4. 4 4 5.4 | 3 - 0 5.5 |

暴政在压迫着我们,我们祖国鲜血遍地,我们
渴望珍贵的自由,决心要为它而战斗,决心
埋葬好烈士的骨灰,追随他们的足迹前进,追随

mf

| 5 3.1 5 3.1 | 5 - 0.5 5.7 | 2 - 4 2.7 | 2 1 ♭7 - |

祖国鲜血遍地。你可知道那凶狠的兵士,到
为自由而战斗。我们正胜利地团结前进,高
他们的足迹前进。我们不再贪恋那生命,却

转1=♭B（前♯5=后7）

| 6 1.1 1 ♮7.2 | 2 - 0 07 | 1. 1 1 1 2.3 | 7 - 0 1.7 |

处在残杀人民？他们从你的怀抱里,杀死
举自由的旗帜！在我们雄壮的脚步下,垂死的
愿战死在斗争里,能为他们复仇而牺牲,我们

转1=G（前5=后7）

f

| 6. 6 61 7.6 | 6 ♯5 0 0.5 | 5 - 5.5 3.1 | 2 - 0.5 |

你的妻子和儿女。公民们,武装起来! 公民
敌人听着我们的凯歌。
将要感到无上光荣。

| 5 - 5.5 3.1 | 2 - - 5 | 1 - - 2 | 3 - - 0 |

们, 投入战斗, 前进, 前进,

| 4 - 5 6 | 2 - - 6 | 5 - - 0.3 4.2 | 1 - 1.0 ‖

万 众 一 心, 把 敌 人消灭 净!

李 尔

《马赛曲》

　　这是一首气势恢宏的战歌，吹响了争取民主与自由的号角，法国志愿军唱着令人热血沸腾的《马赛曲》，雄赳赳气昂昂地开赴巴黎，为祖国而战。

浮雕《马赛曲》

　　《马赛曲》原名《莱茵军团战歌》，作者是一名工兵上尉。1792年，马赛人民反对奥地利武装干涉法国革命，开赴巴黎进行战斗，伴着他们脚步的，就是这首为自由而战的爱国歌曲。《马赛曲》后来成为法国的国歌。

　　浮雕《马赛曲》是在法国雄伟的凯旋门上，表现了反对外国军队入侵、志愿军出征抗击的场面。自由女神在上方振臂高呼，志愿军勇猛向前，所有人都爆发出昂扬的斗志和不可战胜的信念。这是在大革命时期法国英雄精神的结晶，是一曲凝固的《马赛曲》。

（二）乐曲

1.《长城随想曲》之《关山行》（刘文金曲）

序奏：在钟、磬、方响等乐器的衬托中，乐队奏出宽广、庄严、雄伟的长城主题：

这是人们漫步关山，目睹古老长城的雄浑壮丽，进而联想到中华民族光辉灿烂而又深沉厚重的历史，以及中华民族坚韧挺拔、器宇轩昂的风姿。这个主题以不同的姿态穿插于整部作品中。

二胡采用庄重的慢板，演奏深沉而庄重的叙述性旋律，好似我们的心潮随着绵延万里的长城而起伏。面对长城，音乐在思索，在回眸所经历的荣辱与沧桑；面对长城，音乐在诉说，在讲述着2 000多年来中华民族的丰功伟绩与战争创伤。在音乐中我们与长城对话，一同体验历史写下的厚重和苍凉；在音乐中我们穿越时空，承接祖先融入血脉的那份赤诚与向往。乐曲结尾伴着二胡的感慨，长城主题音调又强势出现，这是深沉的"长城情愫"。

这里聆听长城的心跳，这里凝视长城的目光，这里感悟历史的兴衰荣辱，这里释放情感、升华理想。

《关山行》

名家名作

刘文金（1937—2013），中国作曲家，代表作有《豫北叙事曲》《三门峡畅想曲》《长城随想曲》等。

刘文金

万里长城像一条巨龙雄踞于世界东方，它是中华民族精神的象征。作曲家刘文金以万里长城为主题，创作了二胡协奏曲《长城随想曲》。全曲分四个乐章：第一乐章《关山行》，长城主题雄浑宽广，二胡以深沉庄重的旋律倾诉着对长城的爱恋和赞颂，是与长城的"心灵对话"；第二乐章《烽火操》，铁骑驰骋、顽强英勇，中华儿女在为长城而战；第三乐章《忠魂祭》，缅怀英雄先烈，如泣如诉却气动山河；第四乐章《遥望篇》，激越宽广，是期望中华民族走向辉煌的心声。

2.《图画展览会》(〔俄〕穆索尔斯基曲)

以自然景观、世间万物为主题的音乐作品很多,但大多是以其为创作灵感的触发源,即使称为"交响音画"的管弦乐作品也不例外。因为音乐是"听"的艺术,它具有情感表达的概括性和艺术表现的非具象性。因此音乐多利用声音、节奏、音色、旋律线条的模拟,来唤起人们的联想,进行形象塑造。音乐史上以绘画为主题,着力于"画"的作品,最成功的首推俄国作曲家穆索尔斯基的《图画展览会》。

钢琴组曲《图画展览会》是19世纪标题音乐最杰出的作品之一,是音乐史上第一部将画作的印象转化为音符的伟大作品。1874年穆索尔斯基和朋友们举行了青年画家哈特曼遗作展览会,穆索尔斯基深感生命的无常,从画作得到灵感,创作了这部作品。作品以"漫步"为纽带,依次表现10幅画作。沉重而肃穆的"漫步"主题,带着对生命的沉思,打开了一扇音乐画作的大门。蹒跚凶狠的侏儒、宫廷花园中小孩的嬉戏、一穷一富两个犹太人、牛车和鸡雏、雄伟庄严的基辅城门生动鲜明地展现在我们面前。

法国作曲家拉威尔将这部钢琴套曲改编成为传世的管弦乐曲。

音乐使这些绘画永恒!

$\frac{5}{4}\ \overline{6\ \ 5\ \ 1\ \ \overline{2\ 5}\ \ 3}\ |\ \frac{6}{4}\ \overline{2\ 5}\ 3\ \ 1\ \ 2\ \ 6\ \ 5\ |$

"漫步"

音乐开始,小号的"漫步"主题带着沉思缓步走来,让人感觉作曲家走进展览会场,第二遍管乐器强有力的合奏使音乐形成了庄严、有力的形象。"漫步"这个具有俄罗斯民间音乐血统的主题是整套乐曲的基础,每次变化再现以配合各段乐曲的连接,最后直接渗入了乐曲的本体当中。

1) 《侏儒》

描写一个木制胡桃夹子上丑陋的侏儒形象。乐曲开始，急剧跳跃和停顿相交织的旋律抽风般向我们袭来。作曲家将这个畸形的小东西赋予人的深刻，将他艰难、笨拙的步态以及内心的孤独绝望淋漓尽致地体现了出来，并寄予深深的同情，这令角色比画作更加鲜活。最后，又是一段抽风般的急促旋律，描写这个佝偻的怪物霎时直立，嗖地一下跑得无影无踪。

《侏儒》

2) 《古堡》

圆号和木管清淡悠然的"漫步"，把我们带入诗情画意的田园风光之中。原画是一幅色调明朗的抒情风景画，画面上是一个中世纪的古城堡。萨克斯管代表古堡边的游吟诗人，演奏浪漫高贵而感伤的旋律，一幅中世纪古城堡的田园音画。

$\frac{6}{8}$ 3 | 6. 6. 6 1 $\overset{67}{7}$ 6 4 6 | 6 3 5. | 5 4 3 $\overset{3}{4}$ 3 2 | 3 6. |

《古堡》

3) 《杜伊勒里花园——孩子们游戏后的争吵》

"漫步"主题由小号和乐队奏出，作曲家带着我们在画厅从一幅画走向另一幅画，当音乐渐弱渐慢时，我们置身于杜伊勒里花园（巴黎的一座旧王宫）。描绘的是一群欢乐的法国儿童，乐曲开始就是孩子们调皮、任性和固执的叫喊：

$\frac{4}{4}$ 5 3 0 | 5 3 0 | 5 65 4323 | 4354 6543 | 5 |

这是一幅含有心理描写的风俗画，儿童的欢闹、活力以及离奇的抽泣，都由音乐逼真而典雅地表现了出来。木管乐器适于表现田园风光，所以乐曲是由长笛和双簧管进行演绎，节奏声部则由单簧管和大管承担。

《杜伊勒里花园——
孩子们游戏后的争吵》

4)《牛车》

乐曲从极弱的音响开始。两头驯顺的公牛拖着一辆笨重而简陋的大货车，从远处缓缓驶来。低声部缓慢而又沉重的和弦式进行，是不堪重负的牛车在艰难行进；大号用悲戚的音调奏出驾车人之歌，表达着农民的悲痛感受：

在小鼓模仿牛车的吱呀声中，音乐到达高潮，牛车走到我们面前；最后，在悲伤的歌声中牛车慢慢地消失在远处。这首乐曲描绘了另一幅风俗画面。

《牛车》

5)《未孵化的鸡雏的舞蹈》

"漫步"主题第四次以新姿态出现，结束时还出现了下一段乐曲的动机：

于是，《未孵化的鸡雏的舞蹈》开始了。这是组曲中最著名的一段音乐，欢快的旋律，丰富的织体，生动的音响，既幽默又有古典芭蕾的特色，完美表现出鸡雏虽然步履蹒跚，但蹦蹦跳跳、活泼可爱的形象。

《未孵化的鸡雏的舞蹈》

6)《两个犹太人——胖子和瘦子》

本不在一个画中的两个犹太人在音乐里相会了。音乐形象地刻画了人物的气质和性格特点，胖子富有、傲慢而粗暴，瘦子贫穷、谦卑而悲天悯人。两个代表不同形象的音调，各自陈述后交织在一起。间歇式的节奏，出其不意的重音，缓慢的速度，描写富人打着各种手势，指手画脚在威吓穷人。加弱音器的小号则描绘曲意逢迎、瑟瑟发抖的穷人。富人的主题屡次粗暴地打断穷人的主题，终于把穷人主题抛弃在一旁。在音乐中，作曲家以幽默的气质把优美和童真融为一体。

《两个犹太人——
胖子和瘦子》

7）《里莫日的集市——惊人新闻》

乐曲从法国号快乐的陈述开始，然后由弦乐器奏出主题。这里是法国南部阳光明媚的里莫日，在里莫日的一个市场里，各种买卖进行过程中夹杂着喧哗、争吵和喊叫声，各种有趣新闻的闲聊声也充斥其中。音乐始终在高音区进行，木管乐器不时的插话，小号喜剧性的穿插，使得乐曲的情绪在不断地激昂，直至即将结束时达到了本曲的最高潮。

《里莫日的集市——
惊人新闻》

8）《墓穴》

乐曲第一段： 旋律低沉、威严，具有宗教气氛。画作上是哈特曼同一位友人在昏暗的光线下参观阴森的地下陵墓。

第二段是作曲家对逝去友人的怀念。这里明朗温静的"漫步"主题，似乎是在与故去的友人交谈。音调变形为神圣严肃的悼歌，对应着小标题：用冥界的语言与死者交谈。

《墓穴》

9)《鸡脚上的小屋——妖婆》

绘画中的钟是用鸡脚撑起的一间小屋。穆索尔斯基设想了个妖婆作为小屋的主人,为此将副标题定为"妖婆",从而赋予作品童话般的色彩。主题用三把小号和法国号奏出,开头间歇出现的大跳音型描写妖婆开始起飞,然后妖婆在树林里急速飞驰,呼啸的风声、折断树干的噼啪声不绝于耳。

《鸡脚上的小屋——妖婆》

10)《宏伟的大门——在首都基辅城内》

这是组曲的终曲,源自画作中一幅古老的俄罗斯风格的建筑——基辅城大门的设计图。管乐器合奏的庄严颂歌,是宏伟庄严的基辅城大门的主题:

$$\frac{2}{2} \; \underline{1\,-\,-\,-} \mid \underline{2\,-\,-\,-} \mid 3\,-\,1\,3 \mid 2\,-\,5\,- \mid \overline{3\,5\,\;2\,1} \mid 7\,-\,5\,- \mid$$

唱诗声、祈祷声虔诚而严肃,关联着画作中毗邻大门的那座教堂,作曲家以此传达对亡友的哀思;节日钟声中又传出"漫步"的主题,古俄罗斯首都基辅敲响了庆典仪式的大钟,节日庆典开始了。"城门"主题在越来越辉煌的磅礴气势中结束了整部作品。

《宏伟的大门——在首都基辅城内》

二、音乐与舞蹈

舞蹈是人类最古老的文化现象,是以形体动作来创造形象、表达情感的艺术。

表演舞蹈属于艺术性舞蹈,它从生活中提炼出典型动作,结合音乐等姊妹艺术来创作艺术形象,反映内心感受。舞蹈艺术的"三要素"是:舞蹈表情、舞蹈节奏和舞蹈构图。节奏源于音乐,是时间因素;构图连接雕塑,是空间因素;表情是以动作的幅度、力度、速度来实现的造型表情。这就是舞蹈艺术。

舞蹈属于综合艺术，和音乐同根同源，关系密不可分。音乐以声音塑造听觉形象，舞蹈则以动作为主体，在音乐的背景上构建视觉形象，形成流动在时间中的空间艺术。舞蹈进程是动作的连接，每一个孤立的动作就是一个雕塑，雕塑随着音乐的节奏而动，编织出最美的艺术之花。

舞蹈品种与形式：

从表现手法上可分为：民族舞、古典舞、现代舞等。

从表演形式上可分为：独舞、双人舞及群舞等。

从表演场所上可分为：宫廷舞、民间舞等。

舞厅主要舞蹈：华尔兹、伦巴、探戈、恰恰、桑巴、迪斯科等。

（一）舞曲

舞曲（Dance music）即舞蹈音乐，根据舞蹈节奏创作。舞曲一般具有特色性节奏，这是时代、地域、民族等因素影响所致，也是辨识舞曲的重要标志。很多舞曲因舞蹈已经不再流行而成为纯器乐曲。

1.《瑶族舞曲》(刘铁山、茅沅曲)

引子：以低音乐器拨奏模仿长鼓，瑶寨中月光下，姑娘们轻轻敲击心爱的长鼓，优雅的舞蹈性节奏预示着即将开始的歌舞。

A段：行板，2/4拍。幽静委婉的主题由小提琴轻柔地奏出：

| 6̣ 3 3 6 | 2̇. 1̇ | 7.2 1 7 | 6.5 3 | 6.7 1 2 | 3.5 3.2 | 1 2̇ 3̇ 2̇ 1̇ | 6̇ — |

这旋律宛如一位美丽的瑶族少女，随着长鼓的节奏翩翩起舞。一群姑娘纷纷起舞，鼓声渐强，情绪变得热烈起来。大管粗犷、豪放的声音响起，这是热情、淳朴的小伙子主题，他们也快乐地加入群舞的行列，场面欢快热烈：

| 6̣ 3 2321 | 6̣. 6̣ | 6 3 2321 | 6̣. 6̣ | 6̣ 6̣1 21 | 2̣ 5 3 | 2 3 2 1 2 1 | 6̣. 6̣. |

双簧管甜蜜的声音是姑娘们温柔羞涩的招呼：| 1̇ | 2̇. 1̇ | 2̇. 1̇ | 6. 1̇ | 6 之后奔放的对舞使瑶寨的月夜被快乐和幸福包围。

B段：3/4拍，中速抒情。镜头聚焦在一对恋人的舞蹈上，小提琴柔美的旋律是他们的悄悄情话。| 3̇ 3 — | 1̇ 1̇ — | 1̇ 3̇ — | 3̇ 3̇ 1̇ — | 小号的重奏是他们的愉悦心情。音乐渐渐由低吟浅唱发展为纵情高歌，这是瑶族人民在歌颂今日美好幸福的生活。

A段再现：热烈的快板。瑶族青年男女热情奔放，唱着、跳着，酣畅淋漓地挥洒着自己的情感，将情绪推向高潮，乐曲在欢腾热闹的气氛中结束。

《瑶族舞曲》

《瑶族舞曲》以民间舞曲《长鼓歌舞》为素材，传神地展现了瑶族民众能歌善舞的民

族特性和欢歌热舞的喜庆场面。

2.《邀舞》（[德]韦伯曲）

《邀舞》原为钢琴曲，是作曲家韦伯献给自己妻子的生日礼物。乐曲的结构为：引子（邀请）+ 圆舞曲 + 尾声。作曲家详细解释了作品的具体内容：

第1~5小节：男士邀请女士，

第5~9小节：女子婉言谢绝。

第9~13小节：男子坚决请求。

第13~16小节：她同意了。

第17~19小节：他开始和她交谈。

第19~21小节：她回答。

第21~23小节：谈得热络起来。

第23~25小节：互相非常投机。

第25~27小节：他请她跳舞。

第27~29小节：她答应了。

第29~31小节：各就各位。

第31~35小节：等待起舞。

以上为乐曲的慢板引子，以高低声部表现男女的对话。

乐曲为回旋曲式的华丽圆舞曲。

主题 A 热烈辉煌，似金碧辉煌的舞会大厅：

第一插部B优美流畅：这是优雅的贵妇人的轻歌曼舞。

主题 A 再次出现后，温柔的 C 主题出现，藕断丝连的语句贴合着脉脉含情的神态，

轻盈优雅：

$$\dot{3}\ 0\ 0\ |\ {}^{\#}\dot{2}\ 0\ 0\ |\ \dot{3}\ 0\ 0\ |\ \dot{1}\ 0\ 0\ |\ \dot{5}\ 0\ 0\ |\ {}^{\#}\dot{4}\ 0\ 0\ |\ \dot{5}\ 0\ 0\ |\ \dot{2}\ 0\ 0\ |$$

第三插部 D 紧接在第二插部 C 之后，热情奔放：$6\cdot\ \underline{7}\ \dot{1}\ |\ \dot{3}\cdot\ \underline{\dot{2}}\ \dot{1}\ |\ \overset{\frown}{7}\cdot\ \underline{6}\ 7\ |\ \underline{\dot{1}\dot{2}}\ \underline{\dot{1}7}\ \dot{1}\ |$

热烈辉煌的主题 A 再次出现，宣泄着舞会的激情。第一插部 B 则把激情的旋转拉回抒情的轻舞。主题 A 最后一次出现，把音乐情绪推向高潮。

尾声：引子中的低音旋律柔情再现，首尾呼应。这是舞会结束男子彬彬有礼的道别，双方依依惜别。

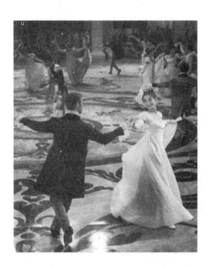

《邀舞》

名家名作

韦伯（1786—1826），德国作曲家，代表作《自由射手》被公认为德国第一部民族歌剧，其中的《猎人合唱》经久流传。《邀舞》是一部脍炙人口的作品。

韦 伯

《邀舞》是一首回旋曲式的华丽圆舞曲,是作曲家送给新婚妻子的生日礼物。音乐以强烈的画面感,生动地描绘了19世纪欧洲上层社会豪华的舞会场面。音乐以强烈的叙事性,细腻地描述了舞会中从邀舞、共舞,到依依惜别的整个过程。1841年作曲家的歌剧《自由射手》在巴黎演出,为迎合观众欣赏趣味加入了芭蕾,芭蕾音乐选择了《邀舞》,柏辽兹为之配器,从此《邀舞》走上管弦乐舞台。由于《邀舞》雅俗共赏妙趣横生,所以多位作曲大师留下了管弦乐改编版本,最为著名的首推法国作曲家拉威尔的改编版本。

1911年,俄国佳吉列夫芭蕾舞团将《邀舞》改编为双人芭蕾舞剧《玫瑰精》,使之在20世纪获得新的辉煌。剧情:少女第一次参加舞会回到家里后蒙眬入睡,唇边的玫瑰花飘落在脚下。穿着玫瑰花瓣衣服的玫瑰精跳入房间,扶起少女,他们随着圆舞曲一同起舞。舞曲结束,玫瑰精轻轻一吻,在快板音乐的最后一小节纵身跳出窗户。在缓慢的大提琴声中少女醒来,玫瑰花静静躺在地上……

(二) 舞剧音乐

舞剧(Dance-drama)是以舞蹈为主要表现手段、具有戏剧情节的舞台综合表演艺术。舞剧中的舞蹈或是一种风格独秀,或是各种风格并重。舞剧音乐由作曲家根据戏剧主题和场幕规定情景作曲。

芭蕾是一种高贵优雅的欧洲古典舞蹈艺术,被称为舞蹈艺术皇冠上的明珠,是欧洲古典美学的艺术体现。起源可追溯到意大利文艺复兴时期,17世纪在法国成形、兴盛,19世纪在俄罗斯达到鼎盛,20世纪从俄罗斯走向世界,成为一种国际性的经典艺术。芭蕾音乐是芭蕾"舞蹈的灵魂",它与舞蹈的完美融合,既体现作品的艺术构思、民族性格、时代风貌以及地域特色,又深刻展示人物的内心世界,营造舞剧无与伦比的艺术感染力。

1.《天鹅湖》([俄]柴可夫斯基曲)

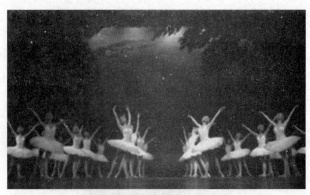

《天鹅湖》演出剧照

《天鹅湖》(The Swan Lake)是柴可夫斯基作曲的四幕芭蕾舞剧。剧情是:公主奥杰塔在天鹅湖旁采花时被恶魔变为白天鹅,王子齐格费里德游天鹅湖发现白天鹅化为少女而一

见钟情。王子挑选新娘之夜，恶魔指使其女黑天鹅伪装奥杰塔，使王子几乎受骗，他奋力剿灭了恶魔，有情人终成眷属。

1)"场景"（第一幕终场音乐）

$\underline{3}$ - $\underline{67}$ $\underline{12}$ | $\underline{3.}$ $\underline{1}$ $\underline{3.}$ $\underline{1}$ | $\underline{3.}$ $\underline{6}$ $\underline{1}$$\underline{6}$ $\underline{4}$$\underline{1}$ | $\underline{6}$ - $\underline{6}$ 这个双簧管优雅哀婉的旋律，在竖琴流水般的琶音背景中流出，弦乐器的轻微震音营造着魔幻般的氛围。这个美妙哀婉的旋律就是舞剧最重要的天鹅主题，也是最为人们所熟悉的旋律。天鹅主题第一次出现是在第一幕结束夜空出现一群天鹅之时。圆号重复主题后，弦乐器在长号和大提琴的加强下将音乐推向高潮，展示了舞蹈音乐强大非凡的戏剧化力量，悲剧性的力量是为天鹅不幸的命运而愤怒。最后音乐又回归到开始的静谧。

"场景"

2)四小天鹅舞曲

在大管空五度顿音的背景中，木管奏出这个欢快活泼的小天鹅主题：

$\underline{0}$$\underline{1}$ $\underline{1}$$\underline{1}$ $\underline{1.}$$\underline{7}$$\underline{1}$ $\underline{2}$$\underline{1}$ | $\underline{0}$$\underline{2}$ $\underline{2}$$\underline{2}$ $\underline{2.}$$\underline{1}$$\underline{2}$$\underline{3}$ $\underline{2}$ | $\underline{1}$$\underline{3}$ $\underline{6}$$^\#\underline{5}$ $\underline{3}$ - | $\underline{3}$ |

四只可爱的小天鹅在诗意的音乐中手挽手翩翩起舞。伊万诺夫编导的"四小天鹅舞"令人拍案叫绝：头部的动作缓慢优雅，这源自天鹅优柔典雅的种群特征；腿的动作欢快跳跃，这反映小天鹅顽皮活泼的童真性格。没有"手舞"使观众注意力集中于"足蹈"，四只小天鹅相同的动作，产生了单个动作四倍放大的空间视觉效果，将会跑会跳但不会飞的四只小天鹅形象传神地表现了出来。音乐与舞蹈完美结合，促生出这个堪称千古绝唱的艺术精品。

四小天鹅舞曲

《天鹅湖》是舞剧史上一部具有划时代意义的作品，其音乐具有深刻的交响性，诗意化了场景，戏剧化了矛盾冲突，细腻化了角色的内心性格，从而成为一首首具有浪漫色彩的经典佳作。《天鹅湖》几乎成为芭蕾的代称，如果把芭蕾比作舞蹈的王冠，那么《天鹅湖》就是王冠上那颗璀璨的宝石！

2.《红色娘子军》之《娘子军连连歌》（梁信词、黄准曲）

6̲ 6̲ 2 | 3̲2̲1̲7̲ 6 | 2̲2̲3̲ 1̲6̲ | 3. 2 | 6̲1̲ 7̲6̲5̲ | 6 0 | 这是芭蕾舞剧《红色娘子军》的主题音乐，节奏明快，旋律铿锵有力。老乡手持彩旗欢迎，娘子军连战士队列进入，然后是检阅。

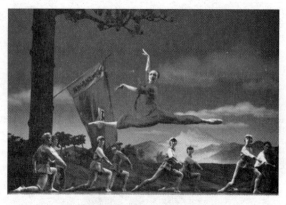

芭蕾舞剧《红色娘子军》演出剧照

《娘子军连连歌》

《红色娘子军》是中国的经典芭蕾舞剧，描写了在中国共产党的领导下，中国妇女追求解放和光明的故事。

三、音乐与哲学

"音乐是比一切智慧、一切哲学更高的启示，谁能参透我音乐的意义，便能超越常人无法自拔的苦难。"

——贝多芬

贝多芬因为在音乐中融入自己对人生、社会的深邃思考，所以才有了"黑格尔的《美学》就是贝多芬音乐的文字版"的评论。自此，许多伟大的作曲家将目光投向重大的社会历史事件，音乐进入了"思想者"的时代。

1.《c小调第五（命运）交响曲》第一乐章（〔德〕贝多芬曲）

第一乐章，奏鸣曲式，2/4拍，辉煌的快板(Allegro con brio)。

呈示部：乐曲一开始，"命运"动机呼啸而来：| 0 3̲ 3̲ | 1⌢ - | 这三短一长、富有动力性的四个音，被贝多芬称为"命运就是这样在敲门"的音型，就是音乐的主题动机。这一动机是整部交响曲的核心动机，它将四个乐章凝聚为一个整体。它的简洁为音乐的发展提供了无与伦比的动力性。

"命运"动机是第一主题的骨架,是第二主题的低音伴奏,它就这样贯穿在旋律中,推动着音乐滚滚向前。贝多芬向命运挑战,他要"扼住命运的喉咙",音乐表达了贝多芬的坚强意志。音乐的滚滚洪流是惊心动魄的斗争展示,音响的紧张、威严和凶险强调着作品的悲剧性因素,在惊恐不安中掀起两次怒潮,直到圆号奏出这个动机的变体: 0 5 5 5 | 1 — | 2 — | 5 — | 情绪转换,引出象征光明的第二主题:
5 1 | 7 1 | 2 6 | 6 5 | 这个主题温情、优美,抒发着贝多芬对美好生活的向往与追求。但命运动机仍潜伏在第二主题的低音部,渐渐它又发作起来,使第二主题也呈现激动不安的色彩,直到不安情绪达到顶点,色彩转换,明朗的大调性主题出现,呈示部在果断和热烈的英雄性格中戛然而止。

展开部:"命运"动机在两小节的休止后再次呼啸而来,在展开部中耀武扬威、横冲直撞。无休止的反复、频繁的转调伴着力度的不断加强,音乐显得更加惶惶不安。第二主题以号角性的音调出现,随后这两个主题各自变化发展进行对抗,使音乐更富动感。

在再现部中,呈示部的斗争依然持续,在庞大的尾声中冲突愈演愈烈,形成了全乐章的最高潮。

《c小调第五(命运)交响曲》

名家名作

路德维希·凡·贝多芬(1770—1827),德国作曲家,维也纳古典乐派代表人物之一。贝多芬集古典主义音乐之大成,开浪漫主义音乐之先河,代表作有俗称"英雄"的第三、"命运"的第五、"田园"的第六、"合唱"的第九等9部交响曲,以及《月光》《热情》等32首钢琴奏鸣曲等作品。

贝多芬

《c小调第五（命运）交响曲》是贝多芬最著名的作品之一，结构精练、简洁、完整统一，此曲可谓古典音乐的标志、交响曲的代表作。在音乐中，贝多芬对人生和命运进行了深邃的哲学思考，并坚定"我要扼住命运的咽喉"的人生信念，这是一篇人类光明战胜黑暗的宣言，这是一曲人类意志战胜宿命的凯歌。

2. 交响诗《查拉图斯特拉如是说》（〔德〕理查·施特劳斯曲）

全曲共分为九个乐章。第一乐章"日出"的标题为理查·施特劳斯所题。管风琴低沉的C音一直延续了四小节，由此引出四支小号的宏伟音调和定音鼓雷鸣般的三连音——这是一轮红日喷薄而出，也是人生旅程的始发点，同时也是尼采"我教你们做超人，人是应该被超越的"音乐宣告。其余八个乐章采用尼采原著中的章节标题：来世之人；渴望；欢乐与激情；挽歌；科学；康复；舞之歌；夜游者之歌。

音乐中，B调代表人，C调代表自然，两个差异很大的调性交织，赋予作品强烈的戏剧性冲突。爱情的失落和科学的徒劳，使"超人"走出了凡人的小境界，进入"舞之歌"的欢乐境界。"夜游者之歌"中，高声部的B大调和弦是"超人"的灵魂在上升，低音提琴在C大调上的拨奏是世界在下面沉沦。

《查拉图斯特拉如是说》

《查拉图斯特拉如是说》源自德国哲学家尼采的同名哲学名著，是一首关于抽象思想的交响诗，作曲家以音乐为手段，来表达人类从起源到"超人"的发展历程。理查·施特劳斯在各段落的说明中写道：第一乐章"日出"，人类感觉到上帝的威力，但仍然在渴望。他（超人）陷入激情。第二乐章，心神不宁。他转向科学来求解人生的问题，然而徒劳无益。接着响起了悦耳的舞曲，他的灵魂直上云霄，而世界在他之下深深下沉。

3.《太极》(赵晓生曲)

钢琴曲《太极》是中国作曲家赵晓生的作品,作曲家以"转卦""轮回"的技巧结构作品,用音乐的语言论证《周易》的深邃哲理——"太极为天地万物本原""万物始于一而归于一"。

《太极》

四、音乐与影视

在无声电影时代,是音乐打破了无声的无奈;现在,音乐已成为影视作品中烘托气氛、渲染情感的重要手段,是影视作品直指人心的力量源泉。当所有的语言都显得苍白之时,音乐将营造出只可意会不可言传的意境,使具象的画面升华在流动的音乐中,使影视作品更加飘逸、隽永、回味无穷。

没有音乐的影视是不可想象的,优美的旋律伴着珍贵的影像凝结在我们的记忆中,熠熠生辉。

(一)歌曲

1.《义勇军进行曲》(田汉词、聂耳曲)

歌曲前奏以大三和弦分解形成的号角性音调开始,2/4 拍,进行曲节奏:(1.3 5 5 | 6 5 | 3.1 5 5 5 | 3 1 | 5 5 5 5 5 5 | 1) 三连音极富动感的节奏将人带入紧张的战斗氛围。5 | 1 | 1 | 1.1 5 6 7 | 1 弱起的属音到上方四度强拍的主音,是音乐中力度最强的进行,这是亿万民众的觉醒、呐喊和行动。6 5 | 2 3 | 5 3 0 5 | 3 2 3 1 | 3 0 "中华民族到了"这是全曲最高最强的音,"到了"节奏的拉紧和突然出现的休止,是最急迫的警告,因为到了"最危险的时候",于是号角嘹亮:5 | 1. 1 | 3. 3 | 5 - 接力式的号角是民族激情不断上涨的标志。最后在号角性的音乐中完成陈述。

中华人民共和国国歌
(《义勇军进行曲》)

田汉词
聂耳曲

（乐谱）

起来！不愿做奴隶的人们！把我们的血肉，筑成我们新的长城！中华民族到了最危险的时候，每个人被迫着发出最后的吼声，起来！起来！起来！我们万众一心，冒着敌人的炮火前进，冒着敌人的炮火前进！前进！前进！进！

《义勇军进行曲》

名家名作

聂耳（1912—1935），人民音乐家，代表作有《义勇军进行曲》《毕业歌》《铁蹄下的歌女》等，是无产阶级音乐的代表人物。

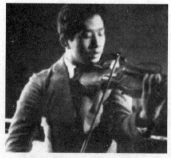

影视作品中的聂耳形象

《义勇军进行曲》是电影《风云儿女》的插曲，影片描写20世纪30年代中国知识分子面对亡国灭种的历史危机，为了救亡图存，从封闭的书斋中冲出，"冒着敌人的炮火"，

奔向烽火连天的抗日前线。因为《义勇军进行曲》在中国革命中的非凡意义,所以成为中华人民共和国的国歌。

2.《哆来咪》(〔美〕奥斯卡·哈默斯坦词、〔美〕理查德·罗杰斯曲、盛茵译配)

歌曲的前面是一个宣叙性的旋律,玛利亚在想怎样教孩子们唱音阶:

一个下行的音阶引出这首经典的儿童歌曲:

《哆来咪》

《哆来咪》是美国电影《音乐之声》插曲,是女教师玛利亚为了教孩子学习音乐而演唱的一首经典歌曲。在美丽如画的阿尔卑斯山下,在青青的草地上,玛利亚把音符赋予便于儿童理解的形象词汇,并结合七个孩子的身高进行教学,一个诗意的情境。

电影《音乐之声》剧照

3.《酒干倘卖无》(侯德健、罗大佑词，侯德健曲)

歌曲开始是五声音阶的下行级进音调，"酒干倘卖无"依次降低的四次重复，流露的是人生的无奈。旋律简洁到每个句子只用相邻的三个音：

| ②̂ 2 ①̂ 1̂6̂ | 6̂ - - - | ①̂ 1̂ 6̂ 6̂5̂ | 5̂ - - - | 6̂ 6 5̂ 5̂3̂ | 3̂ - - - | 5̂ 5 3̂ 3̂2̂ | ②̂ - 2̂ 0̂ |

节奏相同，但它蕴含的内在力量是巨大的。歌曲中使用这个旋律（略有变化）的有"没有天哪有地，没有地哪有家，没有家哪有你，没有你哪有我"和"是你抚养我长大，陪我说第一句话，是你给我一个家，让我与你共同拥有它"。

1̲2̲ ‖: 3 3̲2̲ 5︵	3 - -	2̲3̲ 5 5̲3̲ 5̲6̲	5 - -	
1 2 3 5		2 3 5 6		
3̲5̲	6 6̲5̲ 1︵	6 - -	5̲6̲ 1̲ 1̲6̲ 2̲3̲︵	2̲ - -
3 5 6 1		5 6 1 2		

这是歌曲的主歌，是五声音阶的上行级进音调，简洁自然的平稳旋律，层层递进，推动着情感向高潮的发展。使用这段旋律的是"多么熟悉的声音，陪我多少年风和雨，从来不需要想起，永远也不会忘记""假如你不曾养育我，给我温暖的生活，假如你不曾保护我，我的命运将会是什么"两个段落，以及为避免旋律平淡而进行了节奏与速度剧变的"虽然你不能开口说一句话，却更能明白人世间的黑白与真假，虽然你不会表达你的真情，却付出了热忱的生命；远处传来你多么熟悉的声音，让我想起你多么慈祥的心灵，什么时候你再回到我身旁，让我再和你一起唱"，进而引出情感宣泄的终曲：

| ②̂ 2 ①̂ 1̂6̂ | 6̂ - - - | ①̂ 1̂ 6̂ 6̂5̂ | 5̂ - - - | 6̂ 6 5̂ 5̂3̂ | 3̂ - - - | 5̂ 5 3̂ 5̂ | 6̂ - - - |

《酒干倘卖无》

电影《搭错车》是我国台湾地区的一部歌舞影片，情节感人。哑叔在抗战中受伤变成了哑巴，他靠捡破瓶子为生。有一天他捡到了一个弃婴阿美，为此妻子离开了家。慈爱善良的哑叔，用每日的微薄收入养大了阿美。出名后的阿美失去了自由，因为唱片公司担心贫穷的家和平凡的男友会影响她在歌迷心目中的形象。为了唤醒阿美，男友写了《酒干倘卖无》，在演唱会前寄给了她。阿美看后心情激荡，父亲含辛茹苦抚养她成人的点点滴滴浮现在脑海中，她边哭边学，情难自抑。演唱会上当阿美唱完第一首歌时，得知父亲快不行了，她疯狂地赶去医院，连声喊叫爸爸，但哑叔已经带着深深的遗憾离开了这个世界。演唱会将结束时，阿美含泪演唱《酒干倘卖无》，全场观众被深深打动，泪水飞扬在雷鸣

般的掌声中。

4.《青藏高原》（张千一词曲）

是谁带来远古的呼唤，是谁留下千年的祈盼，
难道说还有无言的歌，还是那久久不能忘怀的眷恋？
我看见一座座山，一座座山川，一座座山川相连，
那就是青藏高原。
是谁日夜遥望着蓝天，是谁渴望永久的梦幻，
难道说还有赞美的歌，还是那仿佛不能改变的庄严？
我看见一座座山，一座座山川，一座座山川相连，
那就是青藏高原，那就是青藏高原。

《青藏高原》

《青藏高原》是电视连续剧《天路》的主题歌，《天路》是一部反映青藏公路建设的电视连续剧。《青藏高原》富有藏族山歌风，在明朗而高亢的旋律中，将人们带入那美丽庄严、神圣纯洁的青藏高原。最后一句的高音震撼人心，仿佛直入云端：

现在歌曲已经脱离剧作而成为独立的艺术存在。

5.《我将永远爱你》（〔美〕多莉帕·登词曲）

如果我留下来，
我只能挡你的路，
所以我走了，但是我知道，
路上的每一步我都会思念你。
我将永远爱你。
你，我亲爱的你！
苦涩而又甜蜜的回忆啊，

那是我所带给自己唯一的东西。
那么,再见吧,请,别哭泣。
我们都知道我不是你所要的,
我将永远爱你。
我希望生活对你宽容慈悲,
我还希望你能够美梦成真,
我还希望你能够幸福美满,
所有的希望汇成一句话,我希望你爱。
我将永远爱你。

《我将永远爱你》

　　《我将永远爱你》最初是一首美国著名的乡村歌曲,惠特尼·休斯顿重新编曲后成为电影《保镖》的主题曲,黑人灵歌风格和阿卡贝拉型(无伴奏的纯声乐形式)使惠特尼·休斯顿那极具磁性的声线一展无遗,如泣如诉中倾吐爱的欢愉,惊天动地的高亢是爱的无奈,间奏中萨克斯的宣泄直插人心。一首"残缺之爱"的颂歌,欣赏它,你的眼前是否浮现出那个美丽的断臂维纳斯呢?

　　一位受到威胁的超级歌星,一位忠于职守的保镖,在相处中萌生了爱的火花。但各自的人生轨迹使他们只能选择将爱意珍藏心底。望着挚爱渐渐远去的背影,谁能抑制自己的情感!于是,感人至深的《我将永远爱你》便从心底流淌而出。

惠特妮·休斯顿

　　惠特妮·休斯顿(1963—2012),美国黑人女歌手、演员,声音极富磁性,是获奖最多的歌唱演员。《我将永远爱你》是她的代表作。

6.《奔放的旋律》(〔美〕海伊·萨雷特词、〔美〕亚历克士·诺斯曲)
 Oh my love my darling 哦,我的爱,我的爱人
 I've hungered for your touch, for your love 我渴望你的爱抚,你的爱
 A long lonely time 一段长期孤独的时光
 And time goes by so slowly 时间如此缓慢流逝
 And time can do so much 时光荏苒,物换星移

Are you still mine　你是否依然属于我
I need your love　我需要你的爱
I need your love　我需要你的爱
God speed your love to me　愿上帝赐给我你的爱
Lonely rivers flow to the sea　孤独的河流流入大海
To the sea　流入大海
To the open arms of the sea　奔向大海的怀抱
Lonely rivers sigh　孤独的河流
Wait for me, wait for me!　叹息着等候我，等候我
I'll be coming home wait for me　等候我我即将回家

《奔放的旋律》

《奔放的旋律》是电影《人鬼情未了》插曲，一首风靡全球的经典流行歌曲，由正义兄弟（The Righteous Brothers）倾情演绎。这首歌曲是一代人的青春记忆，正义兄弟平静时如泣如诉，情感无法自抑时撕心裂肺的演唱，记载了人类最真挚的情感。请仔细聆听，它一定会打动你的心。

（二）影视配乐

影视配乐更侧重音乐与影视作品画面的融合，它在揭示人物的心理活动、推进剧情的发展方面，具有不可替代的作用，是影视艺术重要的组成部分。

1. 电影《与狼共舞》的音乐（〔美〕约翰·巴里曲）

这是美国电影《与狼共舞》的主题音乐，一段印第安音阶的旋律，在电影的开始、结尾以及情节进行中多次出现。宽广的歌唱性旋律，在简洁的和声、舒缓的节奏中倾诉，一如德沃夏克《第九（自新大陆）交响曲》第二乐章著名的"念故乡"主题。

《与狼共舞》音乐

《与狼共舞》是凯文·科斯特纳自编、自导、自演的西部史诗巨片，影片讲述南北战

争中的一名中尉,在西部这片神奇的土地上与土著居民相处的故事。淳朴的印第安人,飞奔的马,一头桀骜孤独的狼。作曲家约翰·巴里的配乐贴合着影片强烈的史诗格调和地域风格,音乐如巨人的低声吟唱,展现着一个遥远悲怆的故事。舒缓、平和的主题音乐对应西部大地的苍茫壮美,片尾慢节奏的主题陈述对应伤痛与无奈的离别情感。在音乐背景上流淌的,是建立在人类良知下诚挚的人性反省,表达着民族间和平共处的良好愿景。

《与狼共舞》剧照

2. 电影《辛德勒的名单》的音乐（〔美〕约翰·威廉姆斯曲）

3 | 36 36 43 13 | 12 12 3 - | 36 36 54 32 | 54 72 43 21 | 24 24 32 12 | 3 - - - |

这是电影《辛德勒的名单》的音乐主旋律。大师斯皮尔伯格用电影艺术展示第二次世界大战中,纳粹灭绝犹太民族那段不堪回首的历史,这是人类历史泣血的记忆;约翰·威廉姆斯的配乐既似撩起人类情感的魔棒,又似抚平人类心理创伤的良药;伊扎克·帕尔曼（以色列著名小提琴家）将他血液里的犹太元素,融入哀婉的小提琴倾诉中。音乐流淌着人生命中的痛楚,它凄美、哀婉的旋律象征着生命的呼唤,这是历史的独白,它感人至深并引发人类对战争的深刻反思。

《辛德勒的名单》
音乐主旋律

这个主旋律在电影中出现了七次,最感人肺腑的是辛德勒与被他所救的犹太人分别时,名为《我可以做更多》(*I Could Done More*)的主题变奏。德国战败,辛德勒成为战犯开始逃亡,他救下的犹太人赠给他一枚戒指,上面镌刻着希伯来谚语——"救一个人等于救全世界"。辛德勒深感自己的无助,他痛哭流涕泣不成声,音乐在背景层面推动着情感的洪流,这是人性的升华!

《我可以做更多》

《辛德勒的名单》剧照

电影结尾，主旋律最后一次响起，没有言语，只有音乐缓缓地流淌在墓地小道上。在辛德勒的墓前，音乐在告别，音乐在思考，音乐在呼唤人类理性的力量！

影片结尾的音乐

3. 电影《走出非洲》的音乐（〔美〕约翰·巴里曲）

《走出非洲》剧照

《我的种植园在非洲》

《我的种植园在非洲》是电影《走出非洲》的主题音乐，辽阔、舒缓的旋律，流露的

是对新世界、新生活的憧憬与向往，以及时隐时现的、丝丝缕缕的乡愁。在优美动人的音乐背景下，火车缓慢地行进在晚霞的余晖中，非洲令人神往的自然景观使人心胸襟豁然开朗，让我们领略那片神秘土地的博大与宽宏，感受那里的壮阔与阳光，体验内心静怡与欢愉的交织，一切使人心旷神怡却又激情飞扬。让我们在这不朽的音乐中，感受生命的律动和万物的呼唤；让我们在这经典的乐章中，感受大地的厚重与泥土的芳香。

音乐能够提升你的气质，音乐可以拓展你的眼光，音乐是你心灵的驿站，音乐使你的生命充满阳光！

亲爱的同学们，这本教程只是为你打开了一扇窗。让我们相约，在未来的生活中，一起漫步在美妙神奇的音乐世界，期待天空永远湛蓝，我们的生活永远充满幸福的阳光！